zhōng　　Yuè　　Yǔ

中越語版
精熟級

華語文書寫能力
習字本：

依國教院三等七級分類，
含越語釋意及筆順練習。

6

Chinese × Tiếng Việt

Bắt đầu từ năm 2016, Nhà xuất bản Văn hóa Chu Tước liên tục cho ra mắt những quyển sách luyện viết chữ Hán. Trong 6 năm qua chúng tôi đã cho ra thị trường tổng cộng là 10 quyển, tuy không quảng bá rộng rãi và dù rằng không nhận được nhiều sự chú ý như những thể loại sách nấu ăn hay du lịch khác, nhưng lượng tiêu thụ loại sách này vẫn rất ổn định. Trên bước đường phát hành những dạng sách này, chúng tôi luôn luôn thật thận trọng, với hy vọng mang đến cho quý độc giả những quyển sách luyện viết chữ chuẩn xác và tốt nhất.

Với lần xuất bản này, chúng tôi đã mạnh dạn tiến hành một cuộc khảo nghiệm đầy thách thức, đó chính là đem quyển luyện chữ viết mở rộng đối tượng người xem, sử dụng công trình nghiên cứu 6 năm mang tên "Năng lực Hán ngữ tiêu chuẩn Đài Loan" (Taiwan Benchmarks for the Chinese Language, viết tắt là TBCL) do những chuyên gia được Viện nghiên cứu giáo dục quốc gia mời về nghiên cứu phát triển làm chuẩn, lấy 3100 Hán tự trong đó biên tập thành bộ sách, đính kèm theo đó là phiên âm tiếng Trung, quy tắc bút thuận và ý nghĩa của từng từ bằng tiếng Việt, hy vọng những người bạn nước ngoài có hứng thú với Hán tự tiếng Trung sẽ dễ dàng học tập được chữ viết này.

Bộ sách luyện viết phiên bản Trung - Việt được dựa theo 3 trình độ 7 cấp bậc của TBCL xuất bản phát hành. Trình độ sơ cấp sẽ từ cấp độ 1 đến cấp độ 3, trong đó phân biệt có 246 từ, 258 từ và 297 từ; trình độ trung cấp sẽ từ cấp độ 4 đến cấp độ 5, lần lượt sẽ là 499 từ và 600 từ; trình độ cao cấp sẽ từ cấp độ 6 đến cấp độ 7 và mỗi cấp độ sẽ có 600 từ. Sự phân chia cấp bậc trong lần xuất bản đặc biệt này, sẽ giúp cho quý độc giả có thể học tập theo trình tự từ thấp đến cao, đồng thời cũng sẽ không vì quá nhiều từ, khiến cho sách quá dày, làm ảnh hưởng đến quá trình luyện viết chữ.

Hán tự trong phiên bản cao cấp lần này khó hơn, nét viết cũng nhiều hơn so với những quyển trước, quý độc giả có thể dần dà luyện tập từ mức độ đơn giản đến phức tạp và đây cũng là một bộ chữ Hán dạng phồn thể đẹp điển hình. Mong rằng khi phát hành bộ sách này sẽ giúp ích thêm trên con đường học tập của những người sử dụng tiếng Trung như là ngôn ngữ thứ hai, và tin rằng nếu mỗi ngày luyện viết 3~5 từ sẽ giúp cho quý độc giả có thêm thời gian để tĩnh tâm, đồng thời cũng tìm được niềm vui trong quá trình luyện viết chữ tiếng Trung.

編輯部 Ban biên tập

Hướng dẫn sử dụng quyển sách này 如何使用本書

Quyển sách này được thiết kế riêng biệt, người xem khi sử dụng sẽ thấy rất tiện lợi. Dưới đây là hướng dẫn sử dụng quyển sách này, mời các bạn cùng tham khảo để khi thực hành luyện tập sẽ càng thêm hữu ích.

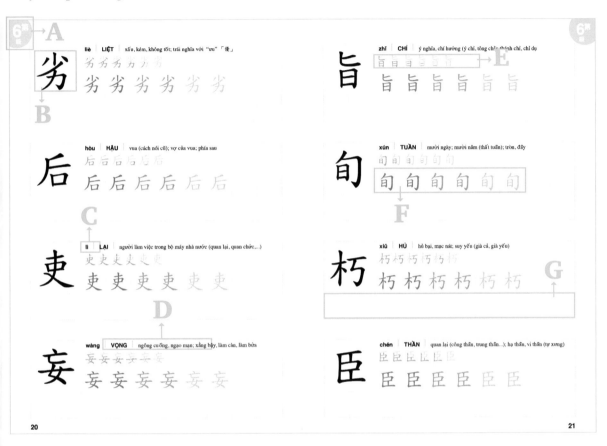

A. **Cấp độ** : phân chia số thứ tự rõ ràng, quý độc giả có thể hiểu rõ hơn về cấp độ của sách này.

B. **Hán tự** : hình dáng của chữ tiếng Trung .

C. **Phiên âm tiếng Trung** : biết được làm thế nào để phát âm, có thể tự mình luyện tập thử xem.

D. **Dịch nghĩa tiếng Việt** : giải thích ý nghĩa của từ, giúp người sử dụng tiếng Trung như ngôn ngữ thứ hai có thể hiểu rõ ý nghĩa chữ này; và đương nhiên những ai thành thạo tiếng Trung cũng có thể dùng nó để học tập tiếng Việt.

E. **Bút thuận** : là thứ tự viết các nét của từ này, có thể xem đi xem lại nhiều lần, dùng ngón tay viết nhẩm theo trước cho quen dần với trình tự các bước viết.

F. **Tô đậm theo** : căn cứ theo nét vẽ có sẵn tô theo từng chữ một, từ gợi ý sẽ dần nhạt đi, điều này sẽ làm cho việc học càng thêm tính thách thức.

G. **Luyện tập** : sau khi đã tô hết những từ gợi ý, quý độc giả có thể tự luyện tập thêm, đều này sẽ giúp gia tăng ấn tượng sâu sắc với chữ đó.

目錄 *content*

中文語句簡單教

Hướng dẫn ngắn gọn
về kết cấu câu trong tiếng Trung

學

Trong bộ sách luyện viết chữ Hán phiên bản Trung – Việt, ban biên tập thiết kế 5 quyển trước với nội dung "Công phu luyện viết chữ căn bản" và "Sự thú vị của Hán tự tiếng Trung" thông qua cấu tạo thú vị nhằm hiểu rõ hơn về chữ Hán. Và đến với trình độ cao cấp (quyển 6 và 7) lần này, chúng tôi sẽ giới thiệu về kết cấu câu trong tiếng Trung, hy vọng rằng có thể giúp ích cho các bạn sử dụng tiếng Trung là ngôn ngữ thứ hai sẽ không cần tốn quá nhiều sức lực nhưng vẫn giúp ích bội lần trong công cuộc chinh phục tiếng Trung của mình.

Từ loại của chữ tiếng Trung

Từ loại của chữ tiếng Trung chia ra thành hai phần: "Thực từ" và "Hư từ". Thực từ có nghĩa là mang tính thực tế, là chữ mà khi ta vừa nhìn có thể hiểu ngay; còn về hư từ nghĩa là không mang ý cụ thể hay thực tế, hư từ thường được dùng để biểu đạt sự liên tiếp của hành động và ngữ khí.

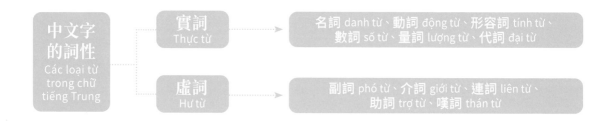

中文字的詞性
Các loại từ trong chữ tiếng Trung

實詞 Thực từ → 名詞 danh từ、動詞 động từ、形容詞 tính từ、數詞 số từ、量詞 lượng từ、代詞 đại từ

虛詞 Hư từ → 副詞 phó từ、介詞 giới từ、連詞 liên từ、助詞 trợ từ、嘆詞 thán từ

◆ **Gia tộc thực từ**

Thực từ bao gồm sáu loại: danh từ, động từ, tính từ, số từ, lượng từ, đại từ.

❶ **Danh từ (noun)** : là những từ dùng để chỉ người, đất, sự vật, thời gian. Ví dụ như Khổng Tử, em gái, cái bàn, bờ biển, buổi sáng, v.v.

❷ **Động từ (verb)** : là từ dùng để chỉ hành vi, hành động, sự việc phát sinh của người và vật. Ví dụ: nhìn, chạy, nhảy, v.v.

❸ **Tính từ (adjective)** : là những từ dùng để miêu tả tính chất hay trạng thái của người, sự vật và dùng để bổ nghĩa cho danh từ. Ví dụ: cô gái "dũng cảm", cái bàn "tròn", bờ biển "dài bất tận", buổi sáng "trong xanh", v.v.

❹ **Số từ (numeral)** : là từ dùng để chỉ số lượng hay thứ tự trước sau. Ví dụ: không, mười, vạn, thứ nhất, thứ ba.

❺ **Lượng từ (quantifier)** : là từ dùng để chỉ đơn vị tính toán của sự vật hoặc hành động. Số từ và danh từ không thể trực tiếp kết hợp, phải thêm lượng từ vào mới có thể biểu đạt số lượng, thí dụ như lượng từ của vật là "cái"; lượng từ của hành động là "lần", "chuyến", "đợt"; lượng từ chỉ hướng là "cái này", "cái đó". Ví dụ: 10 miếng giấy, đọc lại lần nữa, 3 con mèo, quyển truyện tranh đó.

❻ Đại từ (Pronoun)：còn được gọi là đại danh từ, là từ dùng để thay thế cho danh từ, động từ, tính từ, số lượng từ, ví dụ: tôi, họ, bản thân, người ta, ai, sao thế, bao nhiêu.

◆ **Gia tộc hư từ**

Hư từ bao gồm phó từ, giới từ, liên từ, trợ từ, thán từ.

❶ Phó từ (adverb)：là từ dùng để giới hạn hoặc bổ nghĩa cho động từ và tính từ, là từ thường chỉ về trình độ, phạm vi, thời gian. Thí dụ như từ cực kỳ, rất, có lúc, vừa mới, v.v. Ví dụ: cực kỳ hạnh phúc, chạy rất nhanh, cô ấy vừa mới cười rồi, anh ấy có lúc cũng đi thư viện.

❷ Giới từ (preposition)：giới từ là từ được đặt trước danh từ, đại từ, hợp chúng lại sẽ thành "cụm giới từ" dùng để bổ nghĩa cho động từ và tính từ. Như từ đi, ở, khi, đem, cùng, vì, dùng, so, bị, đối với, từ đó, kèm theo, v.v. Những từ kể trên điều được gọi là giới từ. Ví dụ: tôi ở nhà đợi bạn. Trong đó giới từ "ở", cụm giới từ là "ở nhà", dùng để bổ nghĩa cho "đợi bạn".

❸ Liên từ (conjunction)：hay còn được gọi là từ liên kết, chủ yếu dừng để liên kết "từ", "cụm từ" hay "câu". Các từ như và, với, cùng, hoặc, hơn nữa, mà... đều là giới từ. Ví dụ: bút bi "và" (和) cây thước đều là dụng cụ học tập; hoạt động lần này được lãnh đạo "và" (與) nhân viên cùng ủng hộ; mẹ "và" (跟) dì thường đi du lịch.

❹ Trợ từ (particle)：được đặt trước, chính giữa hoặc sau từ, cụm từ, câu; giúp cho thực từ phát huy công năng tốt nhất (nhấn mạnh hay biểu thị thái độ). Những trợ từ thường thấy như: của, được, bị, thì, là... Ví dụ: mảnh ruộng thì xanh mơn mởn (綠油油「的」稻田), thoải mái dạo phố (輕輕鬆鬆「地」逛街) v.v.

❺ Thán từ (interjection)：là từ dùng để bộc lộ cảm xúc, tình cảm khi nói, như từ à, ôi, ấy da, úi, hứ, ê, này... điều cần phải chú ý ở đây là khi sử dụng thán từ nó không thể đơn độc đứng một mình. Ví dụ: "A! Xuất hiện mặt trời rồi!"

Kết cấu trong câu tiếng Trung

Câu trong tiếng trung được hợp thành từ các từ loại nói trên và cụm từ (nhóm từ), đơn giản mà nói nghĩa là gồm có 2 loại: "câu đơn" và "câu phức".

◆ **Câu đơn: người (vật) + sự việc**

Một câu có thể bộc lộ một sự việc hay một ý trọn vẹn thì được gọi là câu đơn. Kết cấu trong câu như sau:

誰 ＋ 是什麼 → 小明是小學生。　　Ai ＋ là gì đó → Tiểu Minh là học sinh tiểu học.

誰 ＋ 做什麼 → 小明在吃飯。　　　Ai ＋ làm gì đó → Tiểu Minh đang ăn cơm.

誰 ＋ 怎麼樣 → 我吃飽了。　　　　Ai ＋ như thế nào → Tớ ăn no rồi.

什麼 ＋ 是什麼 → 鉛筆是我的。　　Cái gì ＋ là gì đó → Bút chì là của tôi.

什麼 ＋ 做什麼 → 小羊出門了。　　Cái gì ＋ làm gì đó → Tiểu Dương ra khỏi nhà rồi.

什麼 ＋ 怎麼樣 → 天空好藍。　　　Cái gì ＋ như thế nào → Bầu trời thật trong xanh.

Người (vật) + sự việc đơn giản cũng có thể thêm vào tính từ hoặc lượng từ, giới từ... , điều này giúp cho câu được phong phú hơn, nhưng ở dạng câu này chỉ có thể biểu đạt một sự việc nên thường đều là câu đơn.

誰 ＋（形容詞）＋ 是什麼 → 小明是（可愛的）小學生。
Ai ＋ (tính từ) ＋ là gì đó → Tiểu Minh là một cậu học sinh tiểu học (dễ thương).

誰 ＋（介詞）＋ 做什麼 → 小明（在餐廳）吃飯。
Ai ＋ (giới từ) ＋ làm gì đó → Tiểu Minh ăn cơm ở (trong nhà hàng).

（嘆詞）＋ 誰 ＋ 怎麼樣 →（啊！）我吃飽了。
(Thán từ) ＋ ai ＋ như thế nào → (Ôi!) Tớ ăn no rồi.

（量詞）＋ 什麼 ＋ 是什麼 →（那兩支）鉛筆是我的。
(Lượng từ) ＋ cái gì ＋ là gì đó → (Hai cây) bút chì đó là của tôi.

什麼 ＋（形容詞）＋ 做什麼 → 小羊（快快樂樂的）出門了。
Cái gì ＋ (tính từ) ＋ làm gì đó → Tiểu Dương (hớn ha hớn hở) ra khỏi nhà.

（名詞）＋ 什麼 ＋ 怎麼樣 →（今天）天空好藍。
(Danh từ) ＋ cái gì ＋ như thế nào → (Hôm nay) bầu trời thật trong xanh.

◆ **Phức từ: là câu có từ 2 cụm từ miêu tả sự việc trở lên**

Câu gồm có hai vế câu trở lên thì được gọi là câu phức. Khi chúng ta viết văn, nếu như muốn biểu đạt ý nghĩa phức tạp hơn thì cần phải sử dụng câu phức. Ví dụ như：

他喜歡吃水果，也喜歡吃肉。
Anh ấy thích ăn trái cây, cũng thích ăn thịt.

小美做完功課，就玩電腦。
Tiểu Mỹ vừa làm bài tập về nhà xong, liền đi chơi máy tính.

你想喝茶，還是咖啡？
Bạn muốn uống trà hay cà phê không?

今天不但下雨，還打雷，真可怕！
Hôm nay không chỉ mưa, mà còn có sấm sét, thật đáng sợ!

他因為感冒生病，所以今天缺席。
Anh ấy vì bị bệnh cảm, nên hôm nay vắng mặt.

雖然他十分努力讀書，但是月考卻考差了。
Mặc dù anh ấy nỗ lực hết mình học tập, nhưng kết quả kiểm tra tháng lại không được tốt.

Phiên bản Trung - Việt cao cấp

中越語版
精熟 級

6

乃 | năi | NÃI | đại từ nhân xưng thứ hai, của ai đó ngôi thứ hai; là

乃 乃 乃 乃 乃 乃 乃 乃

乞 | qǐ | KHẤT | cầu, cầu xin, xin xỏ; ăn xin, hành khất

乞 乞 乞 乞 乞 乞 乞 乞

丹 | dān | ĐAN | chu sa; linh đan, (tiên) đơn; thuộc màu đỏ; (lòng) son, chân thành

丹 丹 丹 丹 丹 丹 丹 丹

允 | yǔn | DOÃN | cho phép, thỏa đáng

允 允 允 允 允 允 允 允

兮

xī | **HÈ** | trợ từ (giống như 「啊」)

兮 兮 兮 兮
兮 兮 兮 兮 兮 兮

匀

yún | **QUÂN** | đều, đồng đều; dành ra

匀 匀 匀 匀
匀 匀 匀 匀 匀 匀

勾

gōu | **CÂU** | nét móc, dấu tích (ký hiệu), xóa bỏ; cám dỗ; cấu kết; phác họa

勾 勾 勾 勾
勾 勾 勾 勾 勾 勾

gòu | **CẤU** | chỉ sự vật, việc theo hướng tiêu cực, mặt trái, xấu

幻

huàn | **HUYỄN** | huyền ảo, hư ảo, hoan tưởng; biến hóa

幻 幻 幻 幻
幻 幻 幻 幻 幻 幻

扎

zhā | **TRÁT** | đâm, xuyên, chọc (châm cứu, thêu hoa...); cắm vào, thâm nhập vào

扎扎扎扎

扎 扎 扎 扎 扎 扎

zhá | **TRÁT** | ràng buộc, trói buộc; thư từ, văn kiện; lưỡng lự, do dự

斗

dòu | **ĐẨU** | đơn vị đo dung tích; cái phễu, quặng; sao Bắc Đẩu

斗斗斗斗

斗 斗 斗 斗 斗 斗

曰

yuē | **VIẾT** | nói (trong văn cổ), rằng (nội dung sắp nói); gọi là

曰 曰 曰 曰

曰 曰 曰 曰 曰 曰

歹

dǎi | **ĐÃI, NGẠT** | việc xấu, ác

歹歹歹歹

歹 歹 歹 歹 歹 歹

shì | **THỊ** | họ; tôn xưng người có danh tiếng; chỉ người nữ (sau họ cha, chồng)

氏

氏氏氏氏

氏 氏 氏 氏 氏 氏

qiū | **KHÂU, KHƯU** | đồi, gò, đất nhô cao (gò đất, đồi núi, đồi cát); mồ mả

丘

丘丘丘丘丘

丘 丘 丘 丘 丘 丘

zhān | **CHIÊM** | bói toán (coi, gieo, xem bói; xủ quẻ; giải mộng)

占

占占占占占

占 占 占 占 占 占

zhàn | **CHIẾM** | chiếm cứ, chiếm hữu, chiếm đoạt

dāo | **ĐAO** | lải nhải, lắm lời

叨

叨叨叨叨叨

叨 叨 叨 叨 叨 叨

tāo | **THAO** | ý nhận được (thơm lây, chỉ dạy...), ý khiêm nhường (quấy rầy, làm phiền)

奴 | nú | NÔ | nô lệ, nô tì; nô dịch; ý khinh miệt (quân bán nước)

奴奴奴奴奴

奴 奴 奴 奴 奴 奴

斥 | chì | XÍCH | loại trừ, trách mắng; nhiều, đầy rẫy; trinh sát, dò xét; chi (tiền của)

斥斥斥斥斥

斥 斥 斥 斥 斥 斥

甩 | shuǎi | SÚY | lắc lư, vẩy, vung; quăng, ném; bỏ rơi; để ý

甩甩甩甩甩

甩 甩 甩 甩 甩 甩

亦 | yì | DIỆC | cũng, cũng là; lại

亦亦亦亦亦亦

亦 亦 亦 亦 亦 亦

fú | **PHỤC** | dựa, nằm ép xuống; nấp, ẩn náu; hàng phục; hạ xuống; chịu (tội)

伏

伏伏伏伏伏伏

伏 伏 伏 伏 伏 伏

fá | **PHẠT** | chặt, đốn; đánh, chinh phạt; tự khoe, công lao, thành tích

伐

伐伐伐伐伐伐

伐 伐 伐 伐 伐 伐

zhào | **TRIỆU** | Vết nứt nẻ, vằn khi bói rùa; điềm báo; nhiều, đông đảo

兆

兆兆兆兆兆兆

兆 兆 兆 兆 兆 兆

xíng | **HÌNH** | cách gọi chung xử lý tội (hình phạt, tử hình, cực hình...)

刑

刑刑刑刑刑刑

刑 刑 刑 刑 刑 刑

劣

liè | LIỆT | xấu, kém, không tốt; trái nghĩa với "ưu"「優」

劣 劣 劣 劣 劣 劣

劣 劣 劣 劣 劣 劣

后

hòu | HẬU | vua (cách nói cũ); vợ của vua; phía sau

后 后 后 后 后 后

后 后 后 后 后 后

吏

lì | LẠI | người làm việc trong bộ máy nhà nước (quan lại, quan chức,...)

吏 吏 吏 吏 吏 吏

吏 吏 吏 吏 吏 吏

妄

wàng | VỌNG | ngông cuồng, ngạo mạn; xằng bậy, làm càn, làm bừa

妄 妄 妄 妄 妄 妄

妄 妄 妄 妄 妄 妄

旨

zhǐ | **CHỈ** | ý nghĩa, chí hướng (ý chỉ, tông chỉ); thánh chỉ, chỉ dụ

旨 旨 旨 旨 旨 旨

旨 旨 旨 旨 旨 旨

旬

xún | **TUẦN** | mười ngày; mười năm (thất tuần); tròn, đầy

旬 旬 旬 旬 旬 旬

旬 旬 旬 旬 旬 旬

朽

xiǔ | **HỦ** | hủ bại, mục nát; suy yếu (già cả, già yếu)

朽 朽 朽 朽 朽 朽

朽 朽 朽 朽 朽 朽

臣

chén | **THẦN** | quan lại (công thần, trung thần...); hạ thần, vi thần (tự xưng)

臣 臣 臣 臣 臣 臣

臣 臣 臣 臣 臣 臣

bù | **BỐ** | phân bố rộng khắp, khắp nơi; tuyên bố, bố trí

佈 佈 佈 佈 佈 佈 佈

佈 佈 佈 佈 佈 佈

yòu | **HỰU** | bảo hộ, che chở, giúp đỡ

佑 佑 佑 佑 佑 佑 佑

佑 佑 佑 佑 佑 佑

luǎn | **NOÃN** | trứng (động vật), tế bào sinh sản nữ

卵 卵 卵 卵 卵 卵 卵

卵 卵 卵 卵 卵 卵

jūn | **QUÂN** | vua; phong hiệu thời xưa (mạnh thường quân); thống trị

君 君 君 君 君 君 君

君 君 君 君 君 君

吻

wěn | **VẪN** | môi, hôn, thái độ (khi nói chuyện)

吻 吻 吻 吻 吻 吻 吻

吻 吻 吻 吻 吻 吻

吼

hǒu | **HỐNG** | tiếng gầm, gào thét, tiếng động lớn

吼 吼 吼 吼 吼 吼 吼

吼 吼 吼 吼 吼 吼

吾

wú | **NGÔ** | tôi, chúng tôi, của tôi

吾 吾 吾 吾 吾 吾 吾

吾 吾 吾 吾 吾 吾

呂

lǚ | **LỮ, LÃ** | âm luật, họ Lữ hay họ Lã

呂 呂 呂 呂 呂 呂 呂

呂 呂 呂 呂 呂 呂

呈

| chéng | TRÌNH | thể hiện, biểu hiện ra; dâng lên |

呈 呈 呈 呈 呈 呈 呈

呈 呈 呈 呈 呈 呈

妒

| dù | ĐỐ | đố kị |

妒 妒 妒 妒 妒 妒 妒

妒 妒 妒 妒 妒 妒

妥

| tuǒ | THỎA | thỏa đáng, đầy đủ |

妥 妥 妥 妥 妥 妥 妥

妥 妥 妥 妥 妥 妥

宏

| hóng | HỒNG, HOẰNG | rộng lớn, vang dội (âm thanh) |

宏 宏 宏 宏 宏 宏 宏

宏 宏 宏 宏 宏 宏

gà | **GIỚI** | tình huống ngại ngùng, lúng túng; tình thế khó khăn

尬 尬 尬 尬 尬 尬 尬

尬 尬 尬 尬 尬 尬

xún | **TUẦN** | tuần tra, tuần rượu (lượng từ)

巡 巡 巡 巡 巡 巡

巡 巡 巡 巡 巡 巡

tíng | **ĐÌNH** | triều đình

廷 廷 廷 廷 廷 廷

廷 廷 廷 廷 廷 廷

yì | **DỊCH** | sai khiến, sự việc (chiến sự), nghĩa vụ (đi lính), người đầy tớ

役 役 役 役 役 役 役

役 役 役 役 役 役

忌

jì | **KỊ** | ghen ghét, nghi kị; sợ hãi, e dè; kiêng kị, ngày giỗ

忌 忌 忌 忌 忌 忌 忌

忌 忌 忌 忌 忌 忌

扯

chě | **XẢ** | lôi kéo, kéo theo, do dự; xé, bóc ra; nói, tán gẫu

扯 扯 扯 扯 扯 扯 扯

扯 扯 扯 扯 扯 扯

抉

jué | **QUYẾT** | chọn lựa; lấy ra, nhặt ra

抉 抉 抉 抉 抉 抉 抉

抉 抉 抉 抉 抉 抉

抑

yì | **ỨC** | ức chế, áp chế; trầm xuống, thấp xuống; hoặc là, hay là

抑 抑 抑 抑 抑 抑 抑

抑 抑 抑 抑 抑 抑

旱

hàn | **HẠN** | hạn hán, khô khan, thuộc về đường bộ

旱旱旱旱旱旱旱
旱旱旱旱旱旱

汰

tài | **THẢI** | đào thải, bỏ đi; quá mức

汰汰汰汰汰汰汰
汰汰汰汰汰汰

沐

mù | **MỘC** | gội đầu, chịu ơn

沐沐沐沐沐沐沐
沐沐沐沐沐沐

盯

dīng | **ĐINH** | nhìn chăm chú

盯盯盯盯盯盯盯
盯盯盯盯盯盯

禿

| tū | THỐC | ình dung vật trọc, trụi, hói...; cùn, cụt, không sắc bén |

禿 禿 禿 禿 禿 禿 禿

禿 禿 禿 禿 禿 禿

肖

| xiào | TIÊU | tương tự, như nhau |

肖 肖 肖 肖 肖 肖 肖

肖 肖 肖 肖 肖 肖

肝

| gān | CAN | gan |

肝 肝 肝 肝 肝 肝 肝

肝 肝 肝 肝 肝 肝

芒

| máng | MANG | cỏ chè về; ngọn; mũi nhọn; hào quang khắp nơi |

芒 芒 芒 芒 芒 芒

芒 芒 芒 芒 芒 芒

辰

| chén | THẦN | ngôi thứ năm ở địa chi; giờ thìn; thời gian (sanh thần, ngày kị,..) |

辰辰辰辰辰辰辰

辰 辰 辰 辰 辰 辰

迅

| xùn | TẤN | nhanh chóng |

迅迅迅迅迅迅

迅 迅 迅 迅 迅 迅

併

| bìng | HỢP | hợp lại, dồn lại, kết hợp |

併併併併併併併併

併 併 併 併 併 併

侈

| chǐ | XỈ | xa xỉ, hoang phí; khoác lác không thật (nói khoác) |

侈侈侈侈侈侈侈侈

侈 侈 侈 侈 侈 侈

bēi | **TI** | vị thế thấp; hèn hạ, bỉ ỗi, hèn mọn; khiêm nhường; tự ti

卑

卑 卑 卑 卑 卑 卑 卑 卑

卑 卑 卑 卑 卑 卑

zhuó | **TRÁC** | ưu việt; nổi bật

卓

卓 卓 卓 卓 卓 卓 卓 卓

卓 卓 卓 卓 卓 卓

pō | **PHA** | sườn dốc

坡

坡 坡 坡 坡 坡 坡 坡 坡

坡 坡 坡 坡 坡 坡

tǎn | **THẢN** | bằng phẳng; thẳng thắn, bộc trực; lộ ra

坦

坦 坦 坦 坦 坦 坦 坦 坦

坦 坦 坦 坦 坦 坦

奈

nài | **NẠI** | làm sao; cam chịu, đành chịu

奈 奈 奈 奈 奈 奈 奈 奈
奈 奈 奈 奈 奈 奈

奉

fèng | **PHỤNG** | dâng; từ biểu thị tôn trọng, tuân thủ, tiếp nhận, phụng dưỡng

奉 奉 奉 奉 奉 奉 奉 奉
奉 奉 奉 奉 奉 奉

妮

nī | **NI** | nữ tì; bé gái (có ý thương hại hoặc khinh thường)

妮 妮 妮 妮 妮 妮 妮 妮
妮 妮 妮 妮 妮 妮

屈

qū | **KHUẤT** | gấp khúc, gập lại; khuất phục; oan, ủy khuất

屈 屈 屈 屈 屈 屈 屈 屈
屈 屈 屈 屈 屈 屈

pī | **PHI** | đắp, khoác, choàng lên; tiết lộ; loại bỏ; mở ra

披

披披披披披披披披

披 披 披 披 披 披

mǒ | **MẠT** | lau, chùi; thoa, bôi thuốc; loại bỏ

抹

抹抹抹抹抹抹抹抹

抹 抹 抹 抹 抹 抹

mò | **MẠT** | trát tường; vòng vo

yā | **ÁP** | thế chấp, cầm cố; giam giữ; áp giải; đặt cược; chữ kí

押

押押押押押押押押

押 押 押 押 押 押

pāo | **PHAO** | ném, quăng; vứt đi; bỏ rơi; lộ ra

抛

抛抛抛抛抛抛抛抛

抛 抛 抛 抛 抛 抛

拐

guǎi | **QUẢI** | lừa gạt, dụ dỗ; ngoành, quẹo; cà nhắc

拐拐拐拐拐拐拐拐

拐 拐 拐 拐 拐 拐

拓

tuò | **THÁC, THÁP** | khai thác　**tà** | **THÁC, THÁP** | in dập

拓拓拓拓拓拓拓拓

拓 拓 拓 拓 拓 拓

旺

wàng | **VƯỢNG** | hưng thịnh, thịnh vượng

旺旺旺旺旺旺旺旺

旺旺旺旺旺旺

枉

wǎng | **UỔNG** | oan uổng; làm sai trái; phí công phí sức; hạ mình

枉枉枉枉枉枉枉枉

枉 枉 枉 枉 枉 枉

析

xī | **TÍCH** | giải phẫu, tách ra, giải thích

析 析 析 析 析 析 析 析

析 析 析 析 析 析

枚

méi | **MAI** | từng cái một; lượng từ cái, chiếc (tên lửa), trái (bom)

枚 枚 枚 枚 枚 枚 枚 枚

枚 枚 枚 枚 枚 枚

歧

qí | **KỲ** | đường rẽ; không nhất trí, thống nhất

歧 歧 歧 歧 歧 歧 歧 歧

歧 歧 歧 歧 歧 歧

沫

mò | **MUỘI** | nước bọt, bọt khí

沫 沫 沫 沫 沫 沫 沫 沫

沫 沫 沫 沫 沫 沫

jǔ | **TRỞ** | ủ rũ, mất tinh thần; bại hoại, tan nát

沮

沮沮沮沮沮沮沮沮

沮 沮 沮 沮 沮 沮

fèi | **PHÍ** | sôi (nước sôi, sôi sùng sục); ồn ào

沸

沸沸沸沸沸沸沸沸

沸 沸 沸 沸 沸 沸

fàn | **PHIẾM, PHỦNG** | trôi nổi, hiện lên, không thực tế, phổ biến

泛

泛泛泛泛泛泛泛

泛 泛 泛 泛 泛 泛

qì | **KHẤP** | khóc thầm, nước mắt

泣

泣泣泣泣泣泣泣泣

泣 泣 泣 泣 泣 泣

玫 méi | MAI | hoa hồng, đá màu đỏ

玫玫玫玫玫玫玫玫

玫 玫 玫 玫 玫 玫

糾 jiū | CỦ, KIỂU | quấn quýt, tập hợp, sửa chữa, tố cáo

糾糾糾糾糾糾糾糾

糾 糾 糾 糾 糾 糾

股 gǔ | CỔ | bắp đùi; phần, bộ phận (cổ phần, cổ phiếu,...)

股股股股股股股股

股 股 股 股 股 股

肪 fáng | PHƯƠNG | mỡ

肪肪肪肪肪肪肪肪

肪 肪 肪 肪 肪 肪

芝

zhī | CHI | linh chi

芝芝芝芝芝芝

芝 芝 芝 芝 芝 芝

芹

qín | CẦN | cần tây

芹芹芹芹芹芹芹

芹 芹 芹 芹 芹 芹

采

cǎi | THÁI | thần thái, màu sắc, tán thưởng; hái, ngắt

采采采采采采采采

采 采 采 采 采 采

侮

wǔ | VŨ | sỉ nhục; kinh miệt, coi khinh

侮侮侮侮侮侮侮侮侮

侮 侮 侮 侮 侮 侮

侯 | hóu | HẦU | hầu tước, nhà quyền quý

侯侯侯侯侯侯侯侯侯
侯 侯 侯 侯 侯 侯

促 | cù | THÚC | thúc đẩy, gấp rút, tiếp cận

促促促促促促促促促
促 促 促 促 促 促

俊 | jùn | TUẤN | tài trí xuất chúng; tuấn tú, khôi ngô

俊俊俊俊俊俊俊俊俊
俊 俊 俊 俊 俊 俊

削 | xiāo | TƯỚC | gọt, cắt giảm | xuè | TƯỚC | vót, gọt; cắt giảm

削削削削削削削削削
削 削 削 削 削 削

勁

jìn | **KÌNH, KÍNH** | kiên cường, mạnh mẽ; sức lực, tinh thần, lòng hăng hái

勁 勁 勁 勁 勁 勁 勁 勁 勁

勁 勁 勁 勁 勁 勁

叛

pàn | **BẠN** | phản bội, làm phản, làm trái

叛 叛 叛 叛 叛 叛 叛 叛 叛

叛 叛 叛 叛 叛 叛

咦

yí | **DI** | thán từ biểu thị ngữ khí kinh ngạc, nghi vấn

咦 咦 咦 咦 咦 咦 咦 咦 咦

咦 咦 咦 咦 咦 咦

咪

mī | **MỊ** | tiếng cười nhỏ (cười hi hi), tiếng mèo kêu

咪 咪 咪 咪 咪 咪 咪 咪 咪

咪 咪 咪 咪 咪 咪

咱

zán | **CHA, GIA** | tôi, ta (từ tự xưng trong tiểu thuyết, kịch, tuồng cổ)

咱 咱 咱 咱 咱 咱 咱 咱 咱

咱 咱 咱 咱 咱 咱

zá | **TA** | tôi; ta, chúng ta

哄

hōng | **HỐNG** | tiếng ồn ào do đông người tạo ra

哄 哄 哄 哄 哄 哄 哄 哄 哄

哄 哄 哄 哄 哄 哄

hǒng | **HỒNG** | đánh lừa, lừa dối, dối trá; an ủi, dỗ dành (trẻ con)

垂

chuí | **THÙY** | rủ, buông xuống; lưu truyền đến đời sau; sắp, gần

垂 垂 垂 垂 垂 垂 垂 垂

垂 垂 垂 垂 垂 垂

契

qì | **KHẾ** | hợp đồng, khế ước; ăn ý, hợp ý

契 契 契 契 契 契 契 契 契

契 契 契 契 契 契

屍 shī | THI | thi thể, xác chết

屍 屍 屍 屍 屍 屍 屍 屍 屍

屍 屍 屍 屍 屍 屍

彥 yàn | NGẠN | người có tài có đức

彥 彥 彥 彥 彥 彥 彥 彥 彥

彥 彥 彥 彥 彥 彥

怠 dài | ĐÃI | lười biếng; khinh mạn, thất lễ; mệt mỏi rã rời

怠 怠 怠 怠 怠 怠 怠 怠 怠

怠 怠 怠 怠 怠 怠

恆 héng | HẰNG | lâu bền; thường thì

恆 恆 恆 恆 恆 恆 恆 恆 恆

恆 恆 恆 恆 恆 恆

huǎng | **HOẢNG** | dường như, hình như; bỗng nhiên, hoảng hốt; mơ hồ

恍

恍 恍 恍 恍 恍 恍 恍 恍 恍

恍 恍 恍 恍 恍 恍

zhāo | **CHIÊU** | rõ ràng, biểu dương

昭

昭 昭 昭 昭 昭 昭 昭 昭 昭

昭 昭 昭 昭 昭 昭

kū | **KHÔ** | khô héo (cây cối), khô cạn, tiều tụy, buồn chán

枯

枯 枯 枯 枯 枯 枯 枯 枯 枯

枯 枯 枯 枯 枯 枯

bǐng | **BÍNH** | chuôi cầm (đồ vật), nắm quyền, thóp (bị nắm thóp)

柄

柄 柄 柄 柄 柄 柄 柄 柄 柄

柄 柄 柄 柄 柄 柄

柚
yòu | **DỮU** | cây bưởi

柚柚柚柚柚柚柚柚柚

柚 柚 柚 柚 柚 柚

歪
wāi | **OAI** | lệch, nghiêng, xiêu vẹo; không chính đáng

歪歪歪歪歪歪歪歪歪

歪 歪 歪 歪 歪 歪

洛
luò | **LẠC** | cách viết tắt của Lạc Dương

洛洛洛洛洛洛洛洛洛

洛 洛 洛 洛 洛 洛

津
jīn | **TÂN** | bến đò, nút giao thông trọng yếu, nước bọt, ẩm ướt

津津津津津津津津津

津 津 津 津 津 津

洪

hóng | **HỒNG** | lớn, lũ lớn

洪洪洪洪洪洪洪洪洪

洪 洪 洪 洪 洪 洪

洽

qià | **HIỆP** | hòa hợp, hòa thuận; thương lượng, bàn bạc

洽洽洽洽洽洽洽洽洽

洽 洽 洽 洽 洽 洽

牲

shēng | **SINH** | chỉ gia súc cúng tế, vật tế; gia súc

牲牲牲牲牲牲牲牲牲

牲 牲 牲 牲 牲 牲

狠

hěn | **NGẬN, NGOAN** | kiên quyết mạnh mẽ, cực lực; hung ác, tàn nhẫn

狠狠狠狠狠狠狠狠狠

狠 狠 狠 狠 狠 狠

玻　bō | PHA | thủy tinh, kính

玻玻玻玻玻玻玻玻玻

玻 玻 玻 玻 玻 玻

畏　wèi | ÚY | sợ hãi, sợ sệt; đáng sợ

畏畏畏畏畏畏畏畏畏

畏 畏 畏 畏 畏 畏

疫　yì | DỊCH | bệnh dịch

疫疫疫疫疫疫疫疫

疫 疫 疫 疫 疫 疫

盼　pàn | PHÁN | nhìn; trông mong, mong ngóng

盼盼盼盼盼盼盼盼盼

盼 盼 盼 盼 盼 盼

shā | **SA** | hạt cát, thứ mịn và dạng hạt như cát

砂

砂砂砂砂砂砂砂砂砂

砂 砂 砂 砂 砂 砂

qí | **KỲ** | cầu khấn, thỉnh cầu

祈

祈祈祈祈祈祈祈祈

祈 祈 祈 祈 祈 祈

gān | **CAN** | thân tre, thân tre khô (cần trúc, cành tre, cây sào)

竿

竿竿竿竿竿竿竿竿竿

竿 竿 竿 竿 竿 竿

shuǎ | **XQA, SÁI** | chơi đùa, nghịch, giở trò, thể hiện (chủ yếu theo nghĩa xấu)

耍

耍耍耍耍耍耍耍耍耍

耍 耍 耍 耍 耍 耍

胞 **bāo** | **BÀO** | nhau thai, ruột thịt

胞 胞 胞 胞 胞 胞 胞 胞
胞 胞 胞 胞 胞 胞

茂 **mào** | **MẬU** | tươi tốt, xanh tươi; phong phú đẹp đẽ

茂 茂 茂 茂 茂 茂 茂 茂
茂 茂 茂 茂 茂 茂

范 **fàn** | **PHẠM** | họ Phạm

范 范 范 范 范 范 范 范
范 范 范 范 范 范

虐 **nüè** | **NGƯỢC** | tàn bạo, tàn khốc; dữ dội; quá mức; tai họa, tai vạ

虐 虐 虐 虐 虐 虐 虐 虐 虐
虐 虐 虐 虐 虐 虐

衍

yǎn | **DIỄN** | mở rộng, tản ra (sinh sôi nẩy nở); thừa, dư; qua loa

衍 衍 衍 衍 衍 衍 衍 衍 衍

衍 衍 衍 衍 衍 衍

赴

fù | **PHÓ** | đi, đi đến (đi dự tiệc, xông pha khói lửa...)

赴 赴 赴 赴 赴 赴 赴 赴 赴

赴 赴 赴 赴 赴 赴

趴

pā | **BÁT** | nằm sấp, nằm rạp xuống

趴 趴 趴 趴 趴 趴 趴 趴 趴

趴 趴 趴 趴 趴 趴

軌

guǐ | **QUỸ** | quỹ đạo, vết xe; đường ray; nề nếp, quy phạm

軌 軌 軌 軌 軌 軌 軌 軌 軌

軌 軌 軌 軌 軌 軌

陌

mò | **MẠCH** | đường ruộng, bờ ruộng; con đường, hẽm, ngõ

陌陌陌陌陌陌陌陌

陌 陌 陌 陌 陌 陌

倚

yǐ | **Ỷ** | dựa, tựa, cậy vào; nghiêng lệch

倚倚倚倚倚倚倚倚倚倚

倚 倚 倚 倚 倚 倚

倡

chàng | **XƯỚNG** | khởi xướng, khơi màu, đề xướng

倡倡倡倡倡倡倡倡倡倡

倡 倡 倡 倡 倡 倡

倫

lún | **LUÂN** | luân thường, thứ tự; loài, bậc

倫倫倫倫倫倫倫倫倫倫

倫 倫 倫 倫 倫 倫

jiān | **KIÊM** | sát nhập; cùng, đồng thời; kiêm nhiệm; gấp bội, vượt hơn

兼

兼兼兼兼兼兼兼兼兼兼

兼 兼 兼 兼 兼 兼

yuān | **OAN** | oán hận, thù hằn; oan uổng; mắc lừa, uổng phí

冤

冤冤冤冤冤冤冤冤冤冤

冤 冤 冤 冤 冤 冤

líng | **LĂNG** | lăng mạ, lăng nhục, xúc phạm; gần (sáng), lộn xộn, lên cao

凌

凌凌凌凌凌凌凌凌凌凌

凌 凌 凌 凌 凌 凌

tī | **TÍCH** | róc, gỡ, xé thịt; xỉa, cạy, nhổ; loại bỏ, trừ khử cái xấu

剔

剔剔剔剔剔剔剔剔剔剔

剔 剔 剔 剔 剔 剔

剝

bō | BÁC | bóc, lột vỏ; bóc lột, tước đoạt; rụng, rơi, bào mòn

剝 剝 剝 剝 剝 剝 剝 剝 剝 剝

剝 剝 剝 剝 剝 剝

埔

bù | BỘ | phương ngữ vùng Quảng Đông chỉ những nơi bằng phẳng

埔 埔 埔 埔 埔 埔 埔 埔 埔 埔

埔 埔 埔 埔 埔 埔

娛

yú | NGU | vui vẻ, vui thích; làm cho vui vẻ, phấn chấn (giải trí)

娛 娛 娛 娛 娛 娛 娛 娛 娛 娛

娛 娛 娛 娛 娛 娛

峽

xiá | HIỆP | eo sông (dòng nước hẹp, dài giữa hai núi), eo đất, eo biển

峽 峽 峽 峽 峽 峽 峽 峽 峽

峽 峽 峽 峽 峽 峽

悦

yuè | **DUYỆT** | vui vẻ, vui mừng, hớn hở; làm cho vui vẻ, vừa lòng

悦 悦 悦 悦 悦 悦 悦 悦 悦 悦

悦 悦 悦 悦 悦 悦

挫

cuò | **TỎA** | bẻ gãy, tổn hại, tổn thất; đè nén, áp chế, làm giảm

挫 挫 挫 挫 挫 挫 挫 挫 挫 挫

挫 挫 挫 挫 挫 挫

振

zhèn | **CHẤN** | nâng lên (tinh thần); phấn chấn; rung, lắc, vỗ, giũ; chấn động

振 振 振 振 振 振 振 振 振 振

振 振 振 振 振 振

挺

tǐng | **ĐỈNH** | ưỡn (ngực), ngửa (cổ); thẳng; gắng gượng; rất, lắm

挺 挺 挺 挺 挺 挺 挺 挺 挺 挺

挺 挺 挺 挺 挺 挺

挽

wǎn | **VÃN** | kéo, dắt, giương (cung); xắn, cuốn (quần áo); buộc, cột (tóc)

挽挽挽挽挽挽挽挽挽挽

挽 挽 挽 挽 挽 挽

晃

huǎng | **HOẢNG** | sáng sủa, sáng rõ; rọi sáng, chói; thoáng qua, lướt qua

晃晃晃晃晃晃晃晃晃晃

晃 晃 晃 晃 晃 晃

huàng | **HOẢNG** | dao động, lắc lư

柴

chái | **SÀI** | củi, cành khô (dùng để đốt)

柴柴柴柴柴柴柴柴柴柴

柴 柴 柴 柴 柴 柴

株

zhū | **CHU** | gốc cây

株株株株株株株株株株

株 株 株 株 株 株

栽 | zāi | TÀI | trồng trọt, trồng; vu oan, đổ tội; té ngã

栽栽栽栽栽栽栽栽栽栽
栽 栽 栽 栽 栽 栽

框 | kuāng | KHUÔNG | khung (cửa, hình...); vành, gọng (kính)

框框框框框框框框框框
框 框 框 框 框 框

梳 | shū | SƠ | cái lược; động từ chải (tóc, đầu), chải chuốt

梳梳梳梳梳梳梳梳梳梳
梳 梳 梳 梳 梳 梳

殊 | shū | THÙ | đặc biệt; khác, khác biệt; chém chết; rất, lắm, vô cùng, cực kỳ

殊殊殊殊殊殊殊殊殊殊
殊 殊 殊 殊 殊 殊

氧

yǎng | **DƯỠNG** | khí ô xi

氧氧氧氧氧氧氧氧氧氧
氧氧氧氧氧氧

浮

fú | **PHÙ** | trôi nổi, lềnh bềnh; hiện rõ; không thật, hư danh; nông nổi

浮浮浮浮浮浮浮浮浮浮
浮浮浮浮浮浮

浸

jìn | **TẨM** | ngâm, tẩm; thấm; từ từ, dần dần

浸浸浸浸浸浸浸浸浸浸
浸浸浸浸浸浸

涉

shè | **THIỆP** | lội, vượt, qua (sông); liên quan đến, liên đới; trải qua; bước vào

涉涉涉涉涉涉涉涉涉涉
涉涉涉涉涉涉

涕	tì	DI, THẾ	nước mắt, nước mũi

涕 涕 涕 涕 涕 涕 涕 涕 涕 涕

涕 涕 涕 涕 涕 涕

狹	xiá	HIỆP	chật hẹp, nhỏ, bé; hẹp hòi

狹 狹 狹 狹 狹 狹 狹 狹 狹

狹 狹 狹 狹 狹 狹

疾	jí	TẬT	bệnh tật, đau khổ, nhanh chóng, hận thù, căm ghét

疾 疾 疾 疾 疾 疾 疾 疾 疾 疾

疾 疾 疾 疾 疾 疾

眠	mián	MIÊN	giấc ngủ, hiện tượng ngủ đông ở côn trùng, động vật

眠 眠 眠 眠 眠 眠 眠 眠 眠 眠

眠 眠 眠 眠 眠 眠

矩

jǔ | **CỦ** | thước; hình vuông; quy tắc, khuôn phép

矩矩矩矩矩矩矩矩矩

矩 矩 矩 矩 矩 矩

祕

mì | **BÍ** | bí mật, bí ẩn, thần bí; hiếm gặp, quý hiếm; thư kí

祕祕祕祕祕祕祕祕祕

祕 祕 祕 祕 祕 祕

秘

mì | **BÍ** | chữ dị thể của「祕」

秘秘秘秘秘秘秘秘秘秘

秘 秘 秘 秘 秘 秘

秦

qín | **TẦN** | thời Tần, tên gọi tắt của tỉnh Thiểm Tây, họ Tần

秦秦秦秦秦秦秦秦秦秦

秦 秦 秦 秦 秦 秦

zhì | **TRẬT** | cấp quan; trật tự, thứ tự

秩

秩秩秩秩秩秩秩秩秩秩

秩 秩 秩 秩 秩 秩

wén | **VĂN** | vết vằn, ngấn, gấp (nếp nhăn, vân tay, gợn sóng...); hoa văn

紋

紋紋紋紋紋紋紋紋紋紋

紋 紋 紋 紋 紋 紋

suǒ | **SÁCH** | dây thừng, dây xích; tìm kiếm; yêu cầu, đòi hỏi; cô độc

索

索索索索索索索索索索

索 索 索 索 索 索

gēng | **CANH** | cày ruộng, canh tác; ẩn dụ mưu sinh (dạy học, viết thuê)

耕

耕耕耕耕耕耕耕耕耕耕

耕 耕 耕 耕 耕 耕

耗

hào | **HAO** | tổn hao, mất mát; tiêu hao, mất (thời gian); tin tức

耗 耗 耗 耗 耗 耗 耗 耗 耗 耗

耗 耗 耗 耗 耗 耗

耽

dān | **ĐAM** | làm lỡ, chậm trễ, dừng lại; đắm chìm, mê đắm

耽 耽 耽 耽 耽 耽 耽 耽 耽 耽

耽 耽 耽 耽 耽 耽

脂

zhī | **CHI** | mỡ; son phấn; ẩn dụ tài sản, của cải

脂 脂 脂 脂 脂 脂 脂 脂 脂 脂

脂 脂 脂 脂 脂 脂

脅

xié | **HIẾP** | xương sườn; uy hiếp

脅 脅 脅 脅 脅 脅 脅 脅 脅 脅

脅 脅 脅 脅 脅 脅

cuì | **THÚY** | giòn; giòn giã (âm thanh); dứt khoát (trong việc gì đó)

脆

脆 脆 脆 脆 脆 脆 脆 脆 脆 脆

脆 脆 脆 脆 脆 脆

máng | **MANG** | mênh mông, mờ mịt; mơ màng, mơ hồ (không biết gì)

茫

茫 茫 茫 茫 茫 茫 茫 茫 茫

茫 茫 茫 茫 茫 茫

huāng | **HOANG** | hoang phế, hẻo lánh; thiếu thốn trầm trọng; vô lý

荒

荒 荒 荒 荒 荒 荒 荒 荒 荒

荒 荒 荒 荒 荒 荒

shuāi | **SUY** | suy thoái, yếu ớt, xui xẻo (tiếng Mân Nam)

衰

衰 衰 衰 衰 衰 衰 衰 衰 衰 衰

衰 衰 衰 衰 衰 衰

衷 zhōng | TRUNG | nội tâm, đáy lòng, trong lòng; chân thành, thành thật

衷 衷 衷 衷 衷 衷 衷 衷 衷 衷

衷 衷 衷 衷 衷 衷

訊 xùn | TẤN | hỏi han, thẩm vấn, tin tức

訊 訊 訊 訊 訊 訊 訊 訊 訊 訊

訊 訊 訊 訊 訊 訊

貢 gòng | CỐNG | cống, cống phẩm; đề cử nhân tài

貢 貢 貢 貢 貢 貢 貢 貢 貢 貢

貢 貢 貢 貢 貢 貢

躬 gōng | CUNG | tự mình, đích thân; cong, cúi, khom, nghiêng (mình)

躬 躬 躬 躬 躬 躬 躬 躬 躬 躬

躬 躬 躬 躬 躬 躬

辱

rǔ | **NHỤC** | nhục nhã, sỉ nhục, hổ thẹn

辱 辱 辱 辱 辱 辱 辱 辱 辱 辱

辱 辱 辱 辱 辱 辱

迴

huí | **HỒI** | vòng quanh, quay về, tránh né, quanh co

迴 迴 迴 迴 迴 迴 迴 迴 迴

迴 迴 迴 迴 迴 迴

逆

nì | **NGHỊCH** | ngược hướng, làm trái, phản bội

逆 逆 逆 逆 逆 逆 逆 逆 逆

逆 逆 逆 逆 逆 逆

釘

dīng | **ĐINH** | cây đinh **dìng** | **ĐÍNH** | đóng đinh

釘 釘 釘 釘 釘 釘 釘 釘 釘 釘

釘 釘 釘 釘 釘 釘

飢 jī | CƠ | đói, đói khát

飢飢飢飢飢飢飢飢飢飢
飢 飢 飢 飢 飢 飢

饑 jī | CƠ | mất mùa; đói bụng (giống 「飢」)

饑饑饑饑饑饑饑饑饑饑饑
饑 饑 饑 饑 饑 饑

側 cè | TRẮC | bên cạnh; nghiêng (nghiêng mình, dỏng tai lắng nghe...)

側側側側側側側側側側側
側 側 側 側 側 側

偵 zhēn | TRINH | trinh thám, trinh sát

偵偵偵偵偵偵偵偵偵偵偵
偵 偵 偵 偵 偵 偵

lè | **LẶC** | ghìm (dây cương); ép buộc, cưỡng chế

勒

勒勒勒勒勒勒勒勒勒勒勒

勒 勒 勒 勒 勒 勒

lēi | **LẶC** | buộc, siết, bó chặt

shòu | **THỤ** | bán ra (buôn bán, bán lẻ ...)

售

售售售售售售售售售售售

售 售 售 售 售 售

yǎ | **Á** | câm; im lặng, câm lặng; khàn giọng, khản giọng

啞

啞啞啞啞啞啞啞啞啞啞啞

啞 啞 啞 啞 啞 啞

yā | **NHA** | chỉ tiếng trẻ con bập bẹ tập nói, tiếng chim kêu

qǐ | **KHẢI, KHỞI** | mở ra; dẫn dắt, chỉ bảo; bắt đầu; trình bày, thưa, bạch

啓

啓啓啓啓啓啓啓啓啓啓啓

啓 啓 啓 啓 啓 啓

qǐ | **KHẢI, KHỞI** | mở ra; dẫn dắt, chỉ bảo; bắt đầu; trình bày, thưa, bạch

啟 啟啟啟啟啟啟啟啟啟啟啟

啟 啟 啟 啟 啟 啟

dǔ | **ĐỔ** | chặn, chắn, tắt nghẽn; bức tường, vách tường

堵 堵堵堵堵堵堵堵堵堵堵堵

堵 堵 堵 堵 堵 堵

shē | **XA** | lãng phí, xa xỉ; thái quá, quá đỗi

奢 奢奢奢奢奢奢奢奢奢奢奢

奢 奢 奢 奢 奢 奢

jì | **TỊCH** | yên tĩnh; cô đơn, hiu quạnh; cái chết (viên tịch, thị tịch)

寂 寂寂寂寂寂寂寂寂寂寂寂

寂 寂 寂 寂 寂 寂

崇 | **chóng** | **SÙNG** | cao; kính trọng, tôn kính

崇 崇 崇 崇 崇 崇 崇 崇 崇 崇 崇
崇 崇 崇 崇 崇 崇

崩 | **bēng** | **BĂNG** | sụp đổ, sạt lở (núi); hủy hoại; băng hà (vua)

崩 崩 崩 崩 崩 崩 崩 崩 崩 崩 崩
崩 崩 崩 崩 崩 崩

庸 | **yōng** | **DUNG** | cần phải; thường, tầm thường; ngu dốt, kém cỏi; công lao

庸 庸 庸 庸 庸 庸 庸 庸 庸 庸 庸
庸 庸 庸 庸 庸 庸

悉 | **xī** | **TẤT** | toàn bộ, tường tận; dốc hết; rõ, hiểu (quen biết, hiểu thấu)

悉 悉 悉 悉 悉 悉 悉 悉 悉 悉 悉
悉 悉 悉 悉 悉 悉

患

huàn　**HOẠN**　lo lắng; mắc phải, bị (bệnh); nạn, tai nạn, tai họa

患 患 患 患 患 患 患 患 患 患 患

患　患　患　患　患　患

惋

wǎn　**UYỂN**　tiếc hận, thương tiếc, tiếc cho

惋 惋 惋 惋 惋 惋 惋 惋 惋 惋 惋

惋　惋　惋　惋　惋　惋

惕

tì　**DỊCH, THÍCH**　cẩn thận, thận trọng, cảnh giác

惕 惕 惕 惕 惕 惕 惕 惕 惕 惕 惕

惕　惕　惕　惕　惕　惕

捧

pěng　**BỔNG**　bưng; tâng bốc, nịnh hót; vốc, bó, nắm (lượng từ)

捧 捧 捧 捧 捧 捧 捧 捧 捧 捧 捧

捧　捧　捧　捧　捧　捧

掀

xiān | **HIÊN** | nâng lên, nhấc lên; lật tung

掀 掀 掀 掀 掀 掀 掀 掀 掀 掀 掀

掀 掀 掀 掀 掀 掀

掏

tāo | **ĐÀO** | lấy, rút, móc ra; đào, khoét

掏 掏 掏 掏 掏 掏 掏 掏 掏 掏 掏

掏 掏 掏 掏 掏 掏

掘

jué | **QUẬT** | đào lên

掘 掘 掘 掘 掘 掘 掘 掘 掘 掘 掘

掘 掘 掘 掘 掘 掘

掙

zhēng | **TRANH** | dùng sức để thoát ra (vùng ra, giãy giụa,..)

掙 掙 掙 掙 掙 掙 掙 掙 掙 掙 掙

掙 掙 掙 掙 掙 掙

zhèng | **TRANH** | tranh đoạt

措

cuò | **THỐ** | sắp đặt, bố trí; xử lý, lo liệu

措措措措措措措措措措措
措 措 措 措 措 措

旋

xuán | **TOÀN** | vòng; trở lại; ngay lập tức

旋旋旋旋旋旋旋旋旋旋旋
旋 旋 旋 旋 旋 旋

xuàn | **TOÀN** | quay tròn (nước xoáy, gió lốc)

晝

zhòu | **TRÚ** | ban ngày

晝晝晝晝晝晝晝晝晝晝晝
晝 晝 晝 晝 晝 晝

曹

cáo | **TÀO** | tào (chức vụ bộ máy chuyên trách thời xưa); bọn, lũ

曹曹曹曹曹曹曹曹曹曹曹
曹 曹 曹 曹 曹 曹

桶

tǒng | **ĐỒNG** | cái thùng, thùng (lượng từ)

桶 桶 桶 桶 桶 桶 桶 桶 桶 桶

桶 桶 桶 桶 桶 桶

梁

liáng | **LƯƠNG** | cầu; xà nhà; chỗ gồ lên của vật thể: (sống lưng, sống mũi)

梁 梁 梁 梁 梁 梁 梁 梁 梁 梁 梁

梁 梁 梁 梁 梁 梁

械

xiè | **GIỚI** | dụng cụ tra tấn, vũ khí, máy móc

械 械 械 械 械 械 械 械 械 械 械

械 械 械 械 械 械

欸

ǎi、èi | **AI** | biểu thị ngữ khí đồng ý hoặc đáp lời

欸 欸 欸 欸 欸 欸 欸 欸 欸 欸 欸

欸 欸 欸 欸 欸 欸

hán | **HÀM** | bao hàm, đầm nước, ống cống

涵

shū | **THỤC** | hiền lành, tốt đẹp (hiền thục, thục nữ)

淑

táo | **ĐÀO** | vo (gạo), đãi (vàng); đào, nạo, vét; tinh nghịch; hao phí

淘

lún | **LUÂN** | gợn sóng lăn tăn, chìm đắm; lâm vào, sa vào (tiêu vong, lưu lạc)

淪

烽 | fēng | PHONG | pháo hiệu, lửa hiệu

烽烽烽烽烽烽烽烽烽烽烽

烽 烽 烽 烽 烽 烽

瓷 | cí | TỪ | đồ sứ

瓷瓷瓷瓷瓷瓷瓷瓷瓷瓷

瓷 瓷 瓷 瓷 瓷 瓷

疏 | shū | SƠ | khai thông, phân tán, không thân thiết, sơ ý, rỗng không

疏疏疏疏疏疏疏疏疏疏疏

疏 疏 疏 疏 疏 疏

笛 | dí | ĐỊCH | cây sáo, còi

笛笛笛笛笛笛笛笛笛笛笛

笛 笛 笛 笛 笛 笛

紮

zā | TRÁT | đóng quân, buộc

紮 紮 紮 紮 紮 紮 紮 紮 紮 紮 紮

紮 紮 紮 紮 紮 紮

脖

bó | BỘT | cái cổ

脖 脖 脖 脖 脖 脖 脖 脖 脖 脖 脖

脖 脖 脖 脖 脖 脖

脣

chún | THẦN | môi

脣 脣 脣 脣 脣 脣 脣 脣 脣 脣 脣

脣 脣 脣 脣 脣 脣

唇

chún | THẦN | môi, thể chữ khác của 「脣」

唇 唇 唇 唇 唇 唇 唇 唇 唇 唇 唇

唇 唇 唇 唇 唇 唇

荷

hé **HÀ** cây sen **hè** **HÀ** mang vác trên vai, gánh vác

荷荷荷荷荷荷荷荷荷荷

荷 荷 荷 荷 荷 荷

蚵

é **HÀ** con hàu (tiếng Mân Nam)

蚵蚵蚵蚵蚵蚵蚵蚵蚵蚵蚵

蚵 蚵 蚵 蚵 蚵 蚵

蛀

zhù **TRỤ** con mọt, đồ vật bị mối mọt

蛀蛀蛀蛀蛀蛀蛀蛀蛀蛀

蛀 蛀 蛀 蛀 蛀 蛀

袍

páo **BÀO** áo dài của nam (Trung Hoa), sườn xám

袍袍袍袍袍袍袍袍袍袍

袍 袍 袍 袍 袍 袍

袖
xiù | TỤ | tay áo

袖袖袖袖袖袖袖袖袖袖

袖 袖 袖 袖 袖 袖

販
fàn | PHÁN | người buôn bán nhỏ; bán

販販販販販販販販販販販

販 販 販 販 販 販

貫
guàn | QUÁN | thông, suốt; nối tiếp, liên tiếp; nguyên quán

貫貫貫貫貫貫貫貫貫貫貫

貫 貫 貫 貫 貫 貫

逍
xiāo | TIÊU | tự do tự tại, tiêu dao

逍逍逍逍逍逍逍逍逍逍

逍 逍 逍 逍 逍 逍

dòu | **ĐẬU** | dừng lại; đùa, giỡn, chọc ghẹo; buồn cười

逗

逗逗逗逗逗逗逗逗逗逗

逗 逗 逗 逗 逗 逗

shì | **THỆ** | qua đi; chết

逝

逝逝逝逝逝逝逝逝逝逝

逝 逝 逝 逝 逝 逝

guō | **QUÁCH** | ngoại thành; họ Quách

郭

郭郭郭郭郭郭郭郭郭郭

郭 郭 郭 郭 郭 郭

diào | **ĐIẾU** | câu (cần câu, dây câu...), câu (cá, tôm); lừa gạt (mua danh trục lợi)

釣

釣釣釣釣釣釣釣釣釣釣釣

釣 釣 釣 釣 釣 釣

陵

| líng | LĂNG | gò, đồi núi; lăng mộ; bắt nạt, hiếp đáp; vượt quá |

傍

| bàng | BÀNG | gần |

| bāng | BÀNG | gần khoảng thời gian nào đó (gần trưa, chạng vạng,...) |

凱

| kǎi | KHẢI | khúc khải hoàn, ôn hòa, hào phóng |

啼

| tí | ĐỀ | khóc lóc; tiếng hót, gáy, kêu của chim chóc, động vật |

chuǎn | **SUYỄN** | thở gấp, hổn hển

喘 喘 喘 喘 喘 喘 喘 喘 喘 喘 喘 喘
喘 喘 喘 喘 喘 喘

喘

huàn | **HOÁN** | kêu, gọi

喚 喚 喚 喚 喚 喚 喚 喚 喚 喚 喚 喚
喚 喚 喚 喚 喚 喚

喚

yù | **DỤ** | nói rõ; biết, hiểu rõ; ví dụ

喻 喻 喻 喻 喻 喻 喻 喻 喻 喻 喻 喻
喻 喻 喻 喻 喻 喻

喻

bǎo | **BẢO** | lâu đài; thôn xóm, xã nhỏ (cách gọi của người phương Bắc)

堡 堡 堡 堡 堡 堡 堡 堡 堡 堡 堡 堡
堡 堡 堡 堡 堡 堡

堡

堪

kān **KHAM** | gánh vác, đảm nhận, chịu được; có thể

堪 堪 堪 堪 堪 堪 堪 堪 堪 堪 堪

堪 堪 堪 堪 堪 堪

奠

diàn **ĐIỆN** | cúng tế; xây dựng, đặt nền móng

奠 奠 奠 奠 奠 奠 奠 奠 奠 奠 奠 奠

奠 奠 奠 奠 奠 奠

婿

xù **TẾ** | con rể; tiếng vợ gọi chồng

婿 婿 婿 婿 婿 婿 婿 婿 婿 婿 婿 婿

婿 婿 婿 婿 婿 婿

廂

xiāng **SƯƠNG** | chái nhà; phương diện; khán đài riêng, phòng VIP; toa xe

廂 廂 廂 廂 廂 廂 廂 廂 廂 廂 廂 廂

廂 廂 廂 廂 廂 廂

廊

| láng | LANG | hành lang |

廊廊廊廊廊廊廊廊廊廊廊廊

廊 廊 廊 廊 廊 廊

循

| xún | TUÂN | tuân thủ, tuân theo, thuận theo |

循循循循循循循循循循循循循

循 循 循 循 循 循

惑

| huò | HOẶC | mê hoặc, nghi hoặc |

惑惑惑惑惑惑惑惑惑惑惑惑

惑 惑 惑 惑 惑 惑

惠

| huì | HUỆ | ân huệ; kính biếu, tặng cho; làm ơn, xin vui lòng |

惠惠惠惠惠惠惠惠惠惠惠惠惠

惠 惠 惠 惠 惠 惠

惰

duò | ĐỌA | lười biếng

惰 惰 惰 惰 惰 惰 惰 惰 惰 惰 惰 惰

惰 惰 惰 惰 惰 惰

惶

huáng | HOÀNG | sợ hãi

惶 惶 惶 惶 惶 惶 惶 惶 惶 惶 惶 惶

惶 惶 惶 惶 惶 惶

慨

kǎi | KHÁI | rộng rãi, hào hiệp; than thở; phẫn nộ, tức giận

慨 慨 慨 慨 慨 慨 慨 慨 慨 慨 慨 慨

慨 慨 慨 慨 慨 慨

揀

jiǎn | GIẢN | chọn lựa; lượm, nhặt

揀 揀 揀 揀 揀 揀 揀 揀 揀 揀 揀 揀

揀 揀 揀 揀 揀 揀

揉

róu | **NHU** | nhào (bột), dụi (mắt), dày vò; bóp, uốn nắn

揉 揉 揉 揉 揉 揉 揉 揉 揉 揉 揉 揉

揉 揉 揉 揉 揉 揉

揭

jiē | **KHẾ, YẾT** | giơ cao; vạch trần, phơi bày; mở, kéo, vén

揭 揭 揭 揭 揭 揭 揭 揭 揭 揭 揭 揭

揭 揭 揭 揭 揭 揭

斯

sī | **TI, TƯ** | đại từ (văn viết cổ): cái này, chỗ này; liên từ (văn viết cổ): thì, bèn

斯 斯 斯 斯 斯 斯 斯 斯 斯 斯 斯 斯

斯 斯 斯 斯 斯 斯

晰

xī | **TÍCH** | rõ ràng

晰 晰 晰 晰 晰 晰 晰 晰 晰 晰 晰 晰

晰 晰 晰 晰 晰 晰

zōng　**TÔNG**　màu nâu

棕 棕棕棕棕棕棕棕棕棕棕棕棕

棕　棕　棕　棕　棕　棕

zhí　**THỰC**　sinh trưởng, trồng trọt

殖 殖殖殖殖殖殖殖殖殖殖殖殖

殖　殖　殖　殖　殖　殖

ké　**XÁC**　vỏ

殼 殼殼殼殼殼殼殼殼殼殼殼殼

殼　殼　殼　殼　殼　殼

tǎn　**THẢM**　tấm thảm

毯 毯毯毯毯毯毯毯毯毯毯毯毯

毯　毯　毯　毯　毯　毯

渾

hún | HỒN, HỖN | nước đục; hồ đồ, ngớ ngẩn; toàn bộ

渾渾渾渾渾渾渾渾渾渾渾渾
渾 渾 渾 渾 渾 渾

hùn | HỒN, HỖN | to lớn

湊

còu | TẤU | gộp vào, đến gần

湊湊湊湊湊湊湊湊湊湊湊湊
湊 湊 湊 湊 湊 湊

湧

yǒng | DŨNG | phun lên, trào dâng; thăng tiến, tăng vọt

湧湧湧湧湧湧湧湧湧湧湧湧
湧 湧 湧 湧 湧 湧

滋

zī | TƯ | sinh trưởng; gây ra, dẫn đến; ẩm ướt, thấm thuần

滋滋滋滋滋滋滋滋滋滋滋滋
滋 滋 滋 滋 滋 滋

焰

yàn | DIÊM | ngọn lửa; khí thế, uy thế

焰 焰 焰 焰 焰 焰 焰 焰 焰 焰 焰 焰

焰 焰 焰 焰 焰 焰

猶

yóu | DO | còn, vẫn còn; giống như

猶 猶 猶 猶 猶 猶 猶 猶 猶 猶 猶 猶

猶 猶 猶 猶 猶 猶

甥

shēng | SANH | cháu (cháu gọi cậu hoặc dì)

甥 甥 甥 甥 甥 甥 甥 甥 甥 甥 甥 甥

甥 甥 甥 甥 甥 甥

痘

dòu | ĐẬU | đậu mùa; mụn

痘 痘 痘 痘 痘 痘 痘 痘 痘 痘 痘 痘

痘 痘 痘 痘 痘 痘

痣

zhì | CHÍ | nốt ruồi

痣 痣 痣 痣 痣 痣 痣 痣 痣 痣 痣

痣 痣 痣 痣 痣 痣

睏

kùn | KHỐN | buồn ngủ, mệt mỏi; ngủ

睏 睏 睏 睏 睏 睏 睏 睏 睏 睏 睏 睏

睏 睏 睏 睏 睏 睏

硯

yàn | NGHIÊN | nghiên mực

硯 硯 硯 硯 硯 硯 硯 硯 硯 硯 硯 硯

硯 硯 硯 硯 硯 硯

稀

xī | HI | thưa thớt; ít gặp, hiếm có; rất, vô cùng

稀 稀 稀 稀 稀 稀 稀 稀 稀 稀 稀 稀

稀 稀 稀 稀 稀 稀

筒
tǒng　ĐỒNG　ống tre; ống đựng, hộp đựng; hộp (lượng từ)

筒 筒 筒 筒 筒 筒 筒 筒 筒 筒 筒 筒
筒 筒 筒 筒 筒 筒

翔
xiáng　TƯỜNG　bay lượn, chao luyện; kĩ càng, tỉ mỉ

翔 翔 翔 翔 翔 翔 翔 翔 翔 翔 翔 翔
翔 翔 翔 翔 翔 翔

肅
sù　TÚC　cung kính; trang trọng, trang nghiêm; chỉnh đốn; cấp bách

肅 肅 肅 肅 肅 肅 肅 肅 肅 肅 肅 肅
肅 肅 肅 肅 肅 肅

脹
zhàng　TRƯỚNG　nở ra, phình ra, to lên; đầy bụng

脹 脹 脹 脹 脹 脹 脹 脹 脹 脹 脹 脹
脹 脹 脹 脹 脹 脹

脾
pí | **TÌ** | lá lách; tính nết; nỗi giận, phát cáu

脾 脾 脾 脾 脾 脾 脾 脾 脾 脾 脾 脾

脾 脾 脾 脾 脾 脾

腔
qiāng | **XOANG** | khoang (miệng, bụng), lồng (ngực); giọng điệu; điệu nhạc

腔 腔 腔 腔 腔 腔 腔 腔 腔 腔 腔 腔

腔 腔 腔 腔 腔 腔

菌
jūn | **KHUẨN** | vi khuẩn, nấm mốc

菌 菌 菌 菌 菌 菌 菌 菌 菌 菌 菌

菌 菌 菌 菌 菌 菌

菠
bō | **BA** | cải bó xôi, rau chân vịt

菠 菠 菠 菠 菠 菠 菠 菠 菠 菠 菠

菠 菠 菠 菠 菠 菠

蛙

wā | **OA** | động vật lưỡng cư có xương sống nói chung: ếch, nhái, cóc

蛙蛙蛙蛙蛙蛙蛙蛙蛙蛙蛙蛙

蛙 蛙 蛙 蛙 蛙 蛙

裂

liè | **LIỆT** | rạn nứt, phân tách

裂裂裂裂裂裂裂裂裂裂裂裂

裂 裂 裂 裂 裂 裂

註

zhù | **CHÚ** | chú thích, ghi chú, đăng ký

註註註註註註註註註註註註

註 註 註 註 註 註

詐

zhà | **TRÁ** | lừa dối; làm giả; giảo hoạt, gian trá

詐詐詐詐詐詐詐詐詐詐詐詐

詐 詐 詐 詐 詐 詐

貶 | **biǎn** | **BIẾM** | chê bai, giảm xuống, giáng chức

辜 | **gū** | **CÔ** | tội, lỗi lầm; phụ lòng

逮 | **dài** | **ĐÃI** | đạt tới, theo kịp | **dǎi** | **ĐÃI** | bắt, tóm, chụp lấy

雁 | **yàn** | **NHẠN** | chim nhạn

雇

gù | **CỐ** | thuê, mướn (chủ thuê, người làm thuê...); đi thuê, mướn (xe, thuyền,...)

雇雇雇雇雇雇雇雇雇雇雇雇

雇 雇 雇 雇 雇 雇

餛

tún | **ĐỒN** | mì hoành thánh hay mì vằn thắn

餛餛餛餛餛餛餛餛餛餛餛餛

餛 餛 餛 餛 餛 餛

催

cuī | **THÔI** | thúc giục

催催催催催催催催催催催催

催 催 催 催 催 催

債

zhài | **TRÁI** | khoản nợ, nợ

債債債債債債債債債債債債債

債 債 債 債 債 債

傾

qīng | **KHUYNH** | nghiêng, đổ ra, ngưỡng mộ, đấu đá, sụp đổ

傾傾傾傾傾傾傾傾傾傾傾傾

傾 傾 傾 傾 傾 傾

募

mù | **MỘ** | trưng cầu hay tập hợp lại: chiêu mộ, quyên góp, quyên tiền

募募募募募募募募募募募募

募 募 募 募 募 募

匯

huì | **HỐI** | hội tụ, tụ hợp; chuyển tiền

匯匯匯匯匯匯匯匯匯匯匯匯

匯 匯 匯 匯 匯 匯

嗓

sǎng | **TANG** | cổ họng

嗓嗓嗓嗓嗓嗓嗓嗓嗓嗓嗓嗓

嗓 嗓 嗓 嗓 嗓 嗓

嗜

shì | **THỊ** | thích, ham thích

嗜嗜嗜嗜嗜嗜嗜嗜嗜嗜嗜嗜嗜

嗜 嗜 嗜 嗜 嗜 嗜

嗦

suo | **SÁCH** | run rẩy (vì lạnh hoặc vì sợ)

嗦嗦嗦嗦嗦嗦嗦嗦嗦嗦嗦嗦嗦

嗦 嗦 嗦 嗦 嗦 嗦

塌

tā | **THÁP** | đổ sụp, lõm xuống

塌塌塌塌塌塌塌塌塌塌塌塌

塌 塌 塌 塌 塌 塌

塔

tǎ | **THÁP** | tòa tháp, bánh tart, bảo tháp (Phật giáo)

塔塔塔塔塔塔塔塔塔塔塔塔

塔 塔 塔 塔 塔 塔

奧
ào | ÁO | sâu xa, huyền bí; viết tắt của nước Áo

奧 奧 奧 奧 奧 奧 奧 奧 奧 奧 奧 奧 奧

奧 奧 奧 奧 奧 奧

媳
xí | TỨC | con dâu, em dâu

媳 媳 媳 媳 媳 媳 媳 媳 媳 媳 媳 媳

媳 媳 媳 媳 媳 媳

嫂
sǎo | TẨU | chị dâu, cách gọi tôn trọng với phụ nữ đã có chồng

嫂 嫂 嫂 嫂 嫂 嫂 嫂 嫂 嫂 嫂 嫂 嫂

嫂 嫂 嫂 嫂 嫂 嫂

嫉
jí | TẬT | đố kị, ghen ghét

嫉 嫉 嫉 嫉 嫉 嫉 嫉 嫉 嫉 嫉 嫉 嫉 嫉

嫉 嫉 嫉 嫉 嫉 嫉

廈

shà | HẠ | tòa nhà

廈廈廈廈廈廈廈廈廈廈廈廈廈
廈 廈 廈 廈 廈 廈

彙

huì | HỘI | tập hợp, những thứ cùng loại

彙彙彙彙彙彙彙彙彙彙彙彙彙
彙 彙 彙 彙 彙 彙

惹

rě | NHẠ | dẫn đến, rước lấy, chuốc lấy; đụng chạm, châm chọc

惹惹惹惹惹惹惹惹惹惹惹惹
惹 惹 惹 惹 惹 惹

愧

kuì | QUÝ | hổ thẹn, xấu hổ

愧愧愧愧愧愧愧愧愧愧愧愧
愧 愧 愧 愧 愧 愧

慈

cí | **TỪ** | hiền từ, từ mẫu

慈慈慈慈慈慈慈慈慈慈慈慈慈

慈 慈 慈 慈 慈 慈

搏

bó | **BÁC** | vật lộn; đập, chạy (mạch máu)

搏搏搏搏搏搏搏搏搏搏搏搏搏

搏 搏 搏 搏 搏 搏

楓

fēng | **PHONG** | cây phong

楓楓楓楓楓楓楓楓楓楓楓楓楓

楓 楓 楓 楓 楓 楓

楷

kǎi | **KHẢI** | mẫu mực, chữ Khải

楷楷楷楷楷楷楷楷楷楷楷楷楷

楷 楷 楷 楷 楷 楷

歇

xiē | YẾT | nghỉ ngơi, dừng lại

歇 歇 歇 歇 歇 歇 歇 歇 歇 歇 歇 歇 歇

歇 歇 歇 歇 歇 歇

殿

diàn | ĐIỆN | điện, sau cùng

殿 殿 殿 殿 殿 殿 殿 殿 殿 殿 殿 殿 殿

殿 殿 殿 殿 殿 殿

毀

huǐ | HỦY | phá hủy, phỉ báng

毀 毀 毀 毀 毀 毀 毀 毀 毀 毀 毀 毀 毀

毀 毀 毀 毀 毀 毀

溶

róng | DUNG | hòa tan, tan chảy

溶 溶 溶 溶 溶 溶 溶 溶 溶 溶 溶 溶 溶

溶 溶 溶 溶 溶 溶

煞

shà | SÁT | hung thần, cực kỳ

煞 煞 煞 煞 煞 煞 煞 煞 煞 煞 煞 煞 煞

煞 煞 煞 煞 煞 煞

shā | SÁT | loại bỏ, xóa; dừng, ngừng lại

煤

méi | MÔI | than đá

煤 煤 煤 煤 煤 煤 煤 煤 煤 煤 煤 煤 煤

煤 煤 煤 煤 煤 煤

痴

chī | SI | ngốc nghếch, ngu ngốc; si mê, mê mẫn

痴 痴 痴 痴 痴 痴 痴 痴 痴 痴 痴 痴 痴

痴 痴 痴 痴 痴 痴

癡

chī | SI | ngốc nghếch, ngu ngốc; si mê, mê mẫn, thể chữ khác của「痴」

癡 癡 癡 癡 癡 癡 癡 癡 癡 癡 癡

癡 癡 癡 癡 癡 癡

督

dū | ĐỐC | giám sát, đô đốc; mạch đốc (một trong tám mạch theo Đông y)

督督督督督督督督督督督督督

督 督 督 督 督 督

碑

bēi | BI | tấm bia, bia mộ

碑碑碑碑碑碑碑碑碑碑碑碑

碑 碑 碑 碑 碑 碑

稚

zhì | TRĨ | trẻ con, ấu trĩ

稚稚稚稚稚稚稚稚稚稚稚稚稚

稚 稚 稚 稚 稚 稚

粤

yuè | VIỆT | tên viết tắt của tỉnh Quảng Đông

粤粤粤粤粤粤粤粤粤粤粤粤粤

粤 粤 粤 粤 粤 粤

罩

zhào | TRÁO | vật che đậy bên ngoài; cái nắp

罩罩罩罩罩罩罩罩罩罩罩罩罩罩

罩 罩 罩 罩 罩 罩

聘

pìn | SÍNH | mời, sính lễ

聘聘聘聘聘聘聘聘聘聘聘聘聘聘

聘 聘 聘 聘 聘 聘

腹

fù | PHÚC | bụng, phần bụng, nội tâm, phía trước

腹腹腹腹腹腹腹腹腹腹腹腹腹腹

腹 腹 腹 腹 腹 腹

萱

xuān | HUYÊN | cỏ huyên, ẩn dụ cho người mẹ

萱萱萱萱萱萱萱萱萱萱萱萱萱萱

萱 萱 萱 萱 萱 萱

董

dǒng | **ĐỔNG** | giám đốc, giám sát, họ Đổng, đồ cổ

董 董 董 董 董 董 董 董 董 董 董 董

董 董 董 董 董 董

葬

zàng | **TÁNG** | chôn cất, mai táng

葬 葬 葬 葬 葬 葬 葬 葬 葬 葬 葬 葬

葬 葬 葬 葬 葬 葬

蒂

dì | **ĐẾ** | cuống; đoạn cuối của vật (đầu mẩu thuốc lá)

蒂 蒂 蒂 蒂 蒂 蒂 蒂 蒂 蒂 蒂 蒂 蒂

蒂 蒂 蒂 蒂 蒂 蒂

蜀

shǔ | **THỤC** | nước Thục; gọi tắt tỉnh Tứ Xuyên

蜀 蜀 蜀 蜀 蜀 蜀 蜀 蜀 蜀 蜀 蜀 蜀

蜀 蜀 蜀 蜀 蜀 蜀

蜂 | fēng | PHONG | con ong

蜂蜂蜂蜂蜂蜂蜂蜂蜂蜂蜂蜂蜂

蜂 蜂 蜂 蜂 蜂 蜂

裔 | yì | DUỆ | biên giới, con cháu, nơi xa xôi

裔裔裔裔裔裔裔裔裔裔裔裔裔

裔 裔 裔 裔 裔 裔

裕 | yù | DỤ | đầy đủ, giàu có; làm cho giàu có

裕裕裕裕裕裕裕裕裕裕裕裕裕

裕 裕 裕 裕 裕 裕

詢 | xún | TUẦN | hỏi thăm, tư vấn

詢詢詢詢詢詢詢詢詢詢詢詢詢

詢 詢 詢 詢 詢 詢

賂

lù | LỘ | hối lộ

賂 賂 賂 賂 賂 賂 賂 賂 賂 賂 賂 賂

賂 賂 賂 賂 賂 賂

賄

huì | HỐI | hối lộ; chỉ vật dùng để hối lộ

賄 賄 賄 賄 賄 賄 賄 賄 賄 賄 賄 賄

賄 賄 賄 賄 賄 賄

跤

jiāo | GIAO | té ngã

跤 跤 跤 跤 跤 跤 跤 跤 跤 跤 跤 跤 跤

跤 跤 跤 跤 跤 跤

跨

kuà | KHÓA | bước qua, cưỡi ngựa, bắt ngang, vượt quá

跨 跨 跨 跨 跨 跨 跨 跨 跨 跨 跨 跨 跨

跨 跨 跨 跨 跨 跨

chóu | **THÙ** | mời rượu, thù lao, thực hiện, xã giao

酬 酬 酬 酬 酬 酬 酬 酬 酬 酬 酬 酬 酬

酬 酬 酬 酬 酬 酬

líng | **LINH** | cái chuông

鈴 鈴 鈴 鈴 鈴 鈴 鈴 鈴 鈴 鈴 鈴 鈴 鈴

鈴 鈴 鈴 鈴 鈴 鈴

bō | **BÁT** | bát cơm của người xuất gia; chén, bát, chữ dị thể của 「缽」

鉢 鉢 鉢 鉢 鉢 鉢 鉢 鉢 鉢 鉢 鉢 鉢 鉢

鉢 鉢 鉢 鉢 鉢 鉢

bō | **BÁT** | bát cơm của người xuất gia; chén, bát

缽 缽 缽 缽 缽 缽 缽 缽 缽 缽 缽

缽 缽 缽 缽 缽 缽

靴 xuē | NGOA | giày ủng

靴靴靴靴靴靴靴靴靴靴靴靴靴靴

靴 靴 靴 靴 靴 靴

頌 sòng | TỤNG | khen ngợi, ca tụng; chúc mừng

頌頌頌頌頌頌頌頌頌頌頌頌頌頌

頌 頌 頌 頌 頌 頌

頑 wán | NGOAN | ngoan cố, tinh nghịch

頑頑頑頑頑頑頑頑頑頑頑頑頑頑

頑 頑 頑 頑 頑 頑

頒 bān | BAN | trao thưởng, ban bố

頒頒頒頒頒頒頒頒頒頒頒頒頒頒

頒 頒 頒 頒 頒 頒

鳩 jiū | CƯU | chim gáy, tụ tập

鳩鳩鳩鳩鳩鳩鳩鳩鳩鳩鳩鳩鳩

鳩 鳩 鳩 鳩 鳩 鳩

僕 pú | BỘC | người hầu

僕僕僕僕僕僕僕僕僕僕僕僕僕

僕 僕 僕 僕 僕 僕

僱 gù | CỐ | thuê người làm việc; động từ thuê, mướn (xe, thuyền...)

僱僱僱僱僱僱僱僱僱僱僱僱

僱 僱 僱 僱 僱 僱

嗽 sòu | THẤU | ho

嗽嗽嗽嗽嗽嗽嗽嗽嗽嗽嗽嗽嗽

嗽 嗽 嗽 嗽 嗽 嗽

塵

chén | **TRẦN** | bụi bặm; tung tích; trần gian, hồng trần

塵塵塵塵塵塵塵塵塵塵塵塵塵

塵 塵 塵 塵 塵 塵

墊

diàn | **ĐIẾM** | kê lót, đệm (giày), ứng trước, lấp

墊墊墊墊墊墊墊墊墊墊墊墊墊

墊 墊 墊 墊 墊 墊

壽

shòu | **THỌ** | sống lâu; tuổi thọ; sinh nhật; vật mừng thọ

壽壽壽壽壽壽壽壽壽壽壽壽壽

壽 壽 壽 壽 壽 壽

夥

huǒ | **HỎA** | bạn bè, nhóm, nhân viên, cùng nhau, đám (lượng từ)

夥夥夥夥夥夥夥夥夥夥夥夥夥

夥 夥 夥 夥 夥 夥

奪

| duó | ĐOẠT | chiếm đoạt, tranh giành, quyết định, ào ra, sơ sót |

奪奪奪奪奪奪奪奪奪奪奪奪奪

奪　奪　奪　奪　奪　奪

嫩

| nèn | NỘN | non nớt, mềm, ít kinh nghiệm, thịt mềm, nhạt, một chút |

嫩嫩嫩嫩嫩嫩嫩嫩嫩嫩嫩嫩嫩

嫩　嫩　嫩　嫩　嫩　嫩

寞

| mò | MỊCH | tĩnh mịch, cô đơn |

寞寞寞寞寞寞寞寞寞寞寞寞寞

寞　寞　寞　寞　寞　寞

寡

| guǎ | QUẢ | ít người, góa chồng, trẫm |

寡寡寡寡寡寡寡寡寡寡寡寡寡

寡　寡　寡　寡　寡　寡

寢 | qǐn | **TẨM** | ngủ, phòng ngủ, lăng tẩm

寢 寢 寢 寢 寢 寢 寢 寢 寢 寢 寢 寢 寢

寢 寢 寢 寢 寢 寢

弊 | bì | **TỆ** | điều xấu, bất hợp pháp, mệt nhọc

弊 弊 弊 弊 弊 弊 弊 弊 弊 弊 弊 弊 弊

弊 弊 弊 弊 弊 弊

徹 | chè | **TRIỆT** | triệt để; thông suốt, tường tận

徹 徹 徹 徹 徹 徹 徹 徹 徹 徹 徹 徹

徹 徹 徹 徹 徹 徹

慘 | cǎn | **THẢM** | bi thảm; mức độ cao, nghiêm trọng; tàn ác; ảm đạm

慘 慘 慘 慘 慘 慘 慘 慘 慘 慘 慘 慘 慘

慘 慘 慘 慘 慘 慘

慚 cán | TÀM | xấu hổ

慚 慚 慚 慚 慚 慚 慚 慚 慚 慚 慚 慚
慚 慚 慚 慚 慚 慚

截 jié | TIỆT | cắt đứt, cản trở, rõ ràng, dừng lại, đoạn (lượng từ)

截 截 截 截 截 截 截 截 截 截 截 截
截 截 截 截 截 截

摘 zhāi | TRÍCH | hái, ngắt, bẻ; bỏ xuống; lựa chọn; chỉ ra; vay mượn

摘 摘 摘 摘 摘 摘 摘 摘 摘 摘 摘 摘
摘 摘 摘 摘 摘 摘

撤 chè | TRIỆT | loại bỏ, thu lại

撤 撤 撤 撤 撤 撤 撤 撤 撤 撤 撤 撤
撤 撤 撤 撤 撤 撤

暢

chàng | **SƯỚNG** | suôn sẻ, hưng thịnh, thoải mái, thỏa thích, lưu thông

暢 暢 暢 暢 暢 暢 暢 暢 暢 暢 暢 暢 暢

暢 暢 暢 暢 暢 暢

榜

bǎng | **BẢNG** | thông báo, cáo thị; công bố kết quả

榜 榜 榜 榜 榜 榜 榜 榜 榜 榜 榜 榜 榜

榜 榜 榜 榜 榜 榜

滯

zhì | **TRỆ** | đình trệ, không thông

滯 滯 滯 滯 滯 滯 滯 滯 滯 滯 滯 滯 滯

滯 滯 滯 滯 滯 滯

滲

shèn | **THẨM** | thẩm thấu

滲 滲 滲 滲 滲 滲 滲 滲 滲 滲 滲 滲 滲

滲 滲 滲 滲 滲 滲

漆

qī | TẤT | sơn làm từ nhựa cây, sơn (động từ)

漆漆漆漆漆漆漆漆漆漆漆漆漆

漆　漆　漆　漆　漆　漆

漏

lòu | LẬU | rò rỉ, bỏ quên; trốn, tránh; tiết lộ; đồng hồ cát

漏漏漏漏漏漏漏漏漏漏漏漏漏

漏　漏　漏　漏　漏　漏

漠

mò | MẠC | sa mạc; thờ ơ, không quan tâm

漠漠漠漠漠漠漠漠漠漠漠漠漠

漠　漠　漠　漠　漠　漠

澈

chè | TRIỆT | trong suốt, triệt để, lĩnh ngộ

澈澈澈澈澈澈澈澈澈澈澈澈澈

澈　澈　澈　澈　澈　澈

獄

yù | NGỤC | nhà tù, kiện tụng

獄 獄 獄 獄 獄 獄 獄 獄 獄 獄 獄 獄 獄

獄 獄 獄 獄 獄 獄

瑰

guī | KHÔI | đá khôi, quý hiếm

瑰 瑰 瑰 瑰 瑰 瑰 瑰 瑰 瑰 瑰 瑰 瑰 瑰

瑰 瑰 瑰 瑰 瑰 瑰

監

jiān | GIÁM | nhà tù, nhà giam; giám sát

監 監 監 監 監 監 監 監 監 監 監 監 監

監 監 監 監 監 監

jiàn | GIÁM | tên gọi chức quan, phủ ngày xưa; thái giám

碧

bì | BÍCH | ngọc bích, màu xanh biếc

碧 碧 碧 碧 碧 碧 碧 碧 碧 碧 碧 碧 碧

碧 碧 碧 碧 碧 碧

shuò | **THẠC** | to lớn, thạc sĩ

碩

tàn | **THÁN** | các-bon (nguyên tố hóa học, ký hiệu: C)

碳

zōng | **TỔNG** | tổng hợp, hợp lại

綜

xù | **TỰ** | đầu mối (tơ), bắt đầu, khởi đầu; cảm xúc, suy nghĩ

緒

翠

cuì | **THÚY** | màu xanh biếc, ngọc lục bảo

翠 翠 翠 翠 翠 翠 翠 翠 翠 翠 翠 翠 翠
翠 翠 翠 翠 翠 翠

膏

gāo | **CAO** | dầu mỡ, kem, ẩn dụ cho ân trạch

膏 膏 膏 膏 膏 膏 膏 膏 膏 膏 膏 膏 膏
膏 膏 膏 膏 膏 膏

蒙

méng | **MÔNG** | lừa gạt; chịu, nhận lấy; còn mới, ấu trĩ; Mông Cổ

蒙 蒙 蒙 蒙 蒙 蒙 蒙 蒙 蒙 蒙 蒙 蒙 蒙
蒙 蒙 蒙 蒙 蒙 蒙

蒜

suàn | **TOÁN** | cây tỏi, củ tỏi

蒜 蒜 蒜 蒜 蒜 蒜 蒜 蒜 蒜 蒜 蒜 蒜 蒜
蒜 蒜 蒜 蒜 蒜 蒜

蓄

xù | **SÚC** | tích trữ, giữ lại

蓄 蓄 蓄 蓄 蓄 蓄 蓄 蓄 蓄 蓄 蓄 蓄 蓄

蓄 蓄 蓄 蓄 蓄 蓄

蓓

bèi | **BỘI** | nụ hoa, ẩn dụ về sự việc chưa chín muồi

蓓 蓓 蓓 蓓 蓓 蓓 蓓 蓓 蓓 蓓 蓓 蓓 蓓

蓓 蓓 蓓 蓓 蓓 蓓

裳

shang | **THƯỜNG** | quần áo hay xiêm y

裳 裳 裳 裳 裳 裳 裳 裳 裳 裳 裳 裳 裳

裳 裳 裳 裳 裳 裳

裹

guǒ | **QUẢ** | cái bọc, bưu phẩm, bọc lại

裹 裹 裹 裹 裹 裹 裹 裹 裹 裹 裹 裹 裹

裹 裹 裹 裹 裹 裹

誓

shì | **THỆ** | tuyên thệ, lời thề, cảnh cáo

誓 誓 誓 誓 誓 誓 誓 誓 誓 誓 誓 誓 誓

誓 誓 誓 誓 誓 誓

誘

yòu | **DỤ** | khuyên bảo, dụ dỗ

誘 誘 誘 誘 誘 誘 誘 誘 誘 誘 誘 誘 誘

誘 誘 誘 誘 誘 誘

誦

sòng | **TỤNG** | đọc, tán tụng

誦 誦 誦 誦 誦 誦 誦 誦 誦 誦 誦 誦 誦

誦 誦 誦 誦 誦 誦

遛

liú | **LƯU** | tản bộ, dắt thú nuôi đi dạo

遛 遛 遛 遛 遛 遛 遛 遛 遛 遛 遛 遛 遛

遛 遛 遛 遛 遛 遛

遞 dì | ĐỆ | truyền đạt, lần lượt theo thứ tự

遞 遞 遞 遞 遞 遞 遞 遞 遞 遞 遞 遞

遞 遞 遞 遞 遞 遞

遣 qiǎn | KHIỂN | phái đi, loại bỏ, lưu đày, thu xếp

遣 遣 遣 遣 遣 遣 遣 遣 遣 遣 遣 遣

遣 遣 遣 遣 遣 遣

酷 kù | KHỐC | tàn khốc, cực kỳ, ngầu

酷 酷 酷 酷 酷 酷 酷 酷 酷 酷 酷 酷

酷 酷 酷 酷 酷 酷

銘 míng | MINH | một loại chữ khắc vào đồ vật, khắc cốt ghi tâm

銘 銘 銘 銘 銘 銘 銘 銘 銘 銘 銘 銘 銘

銘 銘 銘 銘 銘 銘

閥　fá　PHIỆT　gia tộc có danh vọng; tài phiệt; cái van

閥 閥 閥 閥 閥 閥 閥 閥 閥 閥 閥 閥 閥

閥 閥 閥 閥 閥 閥

頗　pō　PHA　rất, vô cùng

頗 頗 頗 頗 頗 頗 頗 頗 頗 頗 頗 頗 頗

頗 頗 頗 頗 頗 頗

魂　hún　HỒN　hồn (người), tinh thần, linh hồn (vật)

魂 魂 魂 魂 魂 魂 魂 魂 魂 魂 魂 魂 魂

魂 魂 魂 魂 魂 魂

鳴　míng　MINH　kêu (động vật), âm thanh, tiếng gõ, biểu thị

鳴 鳴 鳴 鳴 鳴 鳴 鳴 鳴 鳴 鳴 鳴 鳴

鳴 鳴 鳴 鳴 鳴 鳴

嘮

láo | **LAO** | lải nhải, nói không ngừng

嘮 嘮 嘮 嘮 嘮 嘮 嘮 嘮 嘮 嘮 嘮 嘮 嘮

嘮 嘮 嘮 嘮 嘮 嘮

噁

ě | **ÁC, Ố** | buồn nôn

噁 噁 噁 噁 噁 噁 噁 噁 噁 噁 噁 噁 噁

噁 噁 噁 噁 噁 噁

墳

fén | **PHẦN** | phần mộ

墳 墳 墳 墳 墳 墳 墳 墳 墳 墳 墳 墳

墳 墳 墳 墳 墳 墳

審

shěn | **THẨM** | thẩm tra, điều tra, tường tận

審 審 審 審 審 審 審 審 審 審 審 審 審

審 審 審 審 審 審

履 lǚ | LỮ | giày dép, bước chân, dấn bước, thực hiện, trải qua

履 履 履 履 履 履 履 履 履 履 履 履
履 履 履 履 履 履

幟 zhì | XÍ | lá cờ

幟 幟 幟 幟 幟 幟 幟 幟 幟 幟 幟 幟 幟
幟 幟 幟 幟 幟 幟

憤 fèn | PHẪN | phẫn nộ, căm phẫn

憤 憤 憤 憤 憤 憤 憤 憤 憤 憤 憤 憤
憤 憤 憤 憤 憤 憤

摯 zhì | CHÍ | thành khẩn, chân thành

摯 摯 摯 摯 摯 摯 摯 摯 摯 摯 摯 摯 摯
摯 摯 摯 摯 摯 摯

撐 | chēng | XANH | chống đỡ, chèo thuyền, căng, đầy, giương

撐撐撐撐撐撐撐撐撐撐撐撐撐

撐 撐 撐 撐 撐 撐

撒 | sā | TÁT, TẢN | thả, thể hiện, bài tiết

撒撒撒撒撒撒撒撒撒撒撒撒撒

撒 撒 撒 撒 撒 撒

sǎ | TÁT, TẢN | rắc, vãi, tung lên

撓 | náo | NÁO | quấy nhiễu, khuất phục, cào, gãi

撓撓撓撓撓撓撓撓撓撓撓撓撓

撓 撓 撓 撓 撓 撓

撕 | sī | TI, TƯ | xé

撕撕撕撕撕撕撕撕撕撕撕撕撕

撕 撕 撕 撕 撕 撕

撥 bō | **BÁT** | gạt (theo chiều ngang), kéo, phát, quay

撥 撥 撥 撥 撥 撥 撥 撥 撥 撥 撥 撥

撥 撥 撥 撥 撥 撥

撫 fǔ | **PHỦ** | xoa nhẹ, an ủi, chăm sóc, đánh đàn

撫 撫 撫 撫 撫 撫 撫 撫 撫 撫 撫 撫 撫

撫 撫 撫 撫 撫 撫

撲 pū | **PHỐC** | vỗ, bổ nhào về phía trước, thoa, bông phấn

撲 撲 撲 撲 撲 撲 撲 撲 撲 撲 撲 撲 撲

撲 撲 撲 撲 撲 撲

敷 fū | **PHU** | lắp đặt, bôi, đủ đầy

敷 敷 敷 敷 敷 敷 敷 敷 敷 敷 敷 敷 敷

敷 敷 敷 敷 敷 敷

椿

zhuāng | **TRANG** | cọc, cột, việc (lượng từ)

椿椿椿椿椿椿椿椿椿椿椿椿椿椿椿

椿 椿 椿 椿 椿 椿

毅

yì | **NGHỊ** | kiên định

毅毅毅毅毅毅毅毅毅毅毅毅毅

毅 毅 毅 毅 毅 毅

潛

qián | **TIỀM** | lặn (dưới nước), ẩn sâu, dốc lòng

潛潛潛潛潛潛潛潛潛潛潛潛潛

潛 潛 潛 潛 潛 潛

潰

kuì | **HỐI** | vỡ đê, phá vỡ, tan tác, thối rữa

潰潰潰潰潰潰潰潰潰潰潰潰潰

潰 潰 潰 潰 潰 潰

澆

jiāo | KIÊU | tưới tiêu, cằn cỗi, khắc nghiệt

澆澆澆澆澆澆澆澆澆澆澆澆澆

澆 澆 澆 澆 澆 澆

熬

áo | NGAO | nấu, sắc (thuốc) đun nhỏ lửa, nhẫn nại

熬熬熬熬熬熬熬熬熬熬熬熬

熬 熬 熬 熬 熬 熬

璃

lí | LY | pha lê, thủy tinh

璃璃璃璃璃璃璃璃璃璃璃璃璃

璃 璃 璃 璃 璃 璃

瞎

xiā | HẠT | mù, đui mù; vớ vẩn, càn rỡ

瞎瞎瞎瞎瞎瞎瞎瞎瞎瞎瞎瞎瞎

瞎 瞎 瞎 瞎 瞎 瞎

磅

bàng | **BẢNG** | đơn vị đo trọng lượng của Anh, Mỹ: pound; cân, cái cân

磅磅磅磅磅磅磅磅磅磅磅磅磅

磅　磅　磅　磅　磅　磅

pāng | **BÀNG** | hùng vĩ vô tận

範

fàn | **PHẠM** | Khuôn đúc, quy phạm, giới hạn, mẫu, phòng tránh

範範範範範範範範範範範範範

範　範　範　範　範　範

篆

zhuàn | **TRIỆN** | chữ Triện, con dấu, cách gọi tôn kính tên người khác

篆篆篆篆篆篆篆篆篆篆篆篆

篆　篆　篆　篆　篆　篆

締

dì | **ĐẾ** | kết giao, kiến thiết, cấm

締締締締締締締締締締締締締

締　締　締　締　締　締

緩

huǎn | **HOÃN** | chậm chạp, trì hoãn, thả lỏng

緩 緩 緩 緩 緩 緩 緩 緩 緩 緩 緩 緩 緩

緩 緩 緩 緩 緩 緩

緻

zhì | **TRÍ** | tinh tế, đẹp đẽ

緻 緻 緻 緻 緻 緻 緻 緻 緻 緻 緻 緻 緻

緻 緻 緻 緻 緻 緻

蓬

péng | **BỒNG** | cây cỏ bồng; lộn xộn, lù bù

蓬 蓬 蓬 蓬 蓬 蓬 蓬 蓬 蓬 蓬 蓬 蓬 蓬

蓬 蓬 蓬 蓬 蓬 蓬

蔔

bó | **BẶC** | củ cải

蔔 蔔 蔔 蔔 蔔 蔔 蔔 蔔 蔔 蔔 蔔 蔔 蔔

蔔 蔔 蔔 蔔 蔔 蔔

蔣

jiǎng | **TƯỞNG** | họ Tưởng

蔣蔣蔣蔣蔣蔣蔣蔣蔣蔣蔣蔣蔣

蔣 蔣 蔣 蔣 蔣 蔣

蔥

cōng | **THÔNG** | cây hành, màu xanh lá cây

蔥蔥蔥蔥蔥蔥蔥蔥蔥蔥蔥蔥蔥

蔥 蔥 蔥 蔥 蔥 蔥

褒

bāo | **BAO** | tán dương

褒褒褒褒褒褒褒褒褒褒褒褒褒

褒 褒 褒 褒 褒 褒

誼

yì | **NGHỊ** | đạo lý, nguyên tắc, hữu nghị

誼誼誼誼誼誼誼誼誼誼誼誼誼

誼 誼 誼 誼 誼 誼

賠

péi | **BỒI** | bồi thường, lỗ vốn, xin lỗi

賠 賠 賠 賠 賠 賠 賠 賠 賠 賠 賠 賠 賠

賠 賠 賠 賠 賠 賠

賢

xián | **HIỀN** | có tài có đức, người hiền đức, hiền (đệ)

賢 賢 賢 賢 賢 賢 賢 賢 賢 賢 賢 賢 賢

賢 賢 賢 賢 賢 賢

賤

jiàn | **TIỆN** | rẻ tiền, thấp kém, đê tiện, tiện (tự gọi mình), khinh thường

賤 賤 賤 賤 賤 賤 賤 賤 賤 賤 賤 賤 賤

賤 賤 賤 賤 賤 賤

賦

fù | **PHÚ** | giao cho, thuế, sáng tác thơ

賦 賦 賦 賦 賦 賦 賦 賦 賦 賦 賦 賦 賦

賦 賦 賦 賦 賦 賦

jiàn | **TIỄN** | dẫm đạp, thực hiện

踐

踐 踐 踐 踐 踐 踐 踐 踐 踐 踐 踐 踐 踐

踐 踐 踐 踐 踐 踐

huī | **HUY** | huy hoàng, tỏa sáng

輝

輝 輝 輝 輝 輝 輝 輝 輝 輝 輝 輝 輝 輝

輝 輝 輝 輝 輝 輝

zhē | **GIÀ** | chặn, che đậy

遮

遮 遮 遮 遮 遮 遮 遮 遮 遮 遮 遮 遮 遮

遮 遮 遮 遮 遮 遮

ruì | **NHUỆ** | sắc bén, nhọn, lanh lợi, rõ rệt, tinh nhuệ

銳

銳 銳 銳 銳 銳 銳 銳 銳 銳 銳 銳 銳 銳

銳 銳 銳 銳 銳 銳

霉 méi | MÔI | mốc meo

霉 霉 霉 霉 霉 霉 霉 霉 霉 霉 霉 霉 霉

霉 霉 霉 霉 霉 霉

颳 guā | QUÁT | gió thổi, gió nổi lên

颳 颳 颳 颳 颳 颳 颳 颳 颳 颳 颳 颳 颳

颳 颳 颳 颳 颳 颳

駐 zhù | TRÚ | lưu trú, đóng quân

駐 駐 駐 駐 駐 駐 駐 駐 駐 駐 駐 駐 駐

駐 駐 駐 駐 駐 駐

駝 tuó | ĐÀ | lạc đà, còng lưng

駝 駝 駝 駝 駝 駝 駝 駝 駝 駝 駝

駝 駝 駝 駝 駝 駝

pò | **PHÁCH** | hồn phách

魄

mèi | **MỊ** | ma quỷ, sức hút

魅

lǔ | **LỖ** | ngu ngốc, nước Lỗ thời Xuân Thu, gọi tắt tỉnh Sơn Đông

魯

yóu | **VƯU** | con mực

魷

鴉

yā | NHA | tên gọi chung họ quạ, màu đen, thuốc phiện

鴉鴉鴉鴉鴉鴉鴉鴉鴉鴉鴉鴉鴉

鴉 鴉 鴉 鴉 鴉 鴉

黎

lí | LÊ | số đông, tới gần

黎黎黎黎黎黎黎黎黎黎黎黎黎

黎 黎 黎 黎 黎 黎

凝

níng | NGƯNG | ngưng tụ, tụ lại, chuyên tâm

凝凝凝凝凝凝凝凝凝凝凝凝凝

凝 凝 凝 凝 凝 凝

劑

jì | TỄ | thuốc, điều chế, liều lượng; mũi vắc xin (lượng từ)

劑劑劑劑劑劑劑劑劑劑劑劑劑

劑 劑 劑 劑 劑 劑

噪

zào | **TÁO** | ồn ào, tiếng kêu của côn trùng

噪 噪 噪 噪 噪 噪 噪 噪 噪 噪 噪 噪 噪

噪 噪 噪 噪 噪 噪

壇

tán | **ĐÀN** | đàn cúng tế, nơi tế của tôn giáo, bồn hoa, giới văn đàn

壇 壇 壇 壇 壇 壇 壇 壇 壇 壇 壇 壇

壇 壇 壇 壇 壇 壇

憲

xiàn | **HIẾN** | pháp lệnh; hiến pháp

憲 憲 憲 憲 憲 憲 憲 憲 憲 憲 憲 憲 憲

憲 憲 憲 憲 憲 憲

憶

yì | **ỨC** | hồi ức

憶 憶 憶 憶 憶 憶 憶 憶 憶 憶 憶 憶

憶 憶 憶 憶 憶 憶

憾

hàn | **HÁM** | hối hận; ân hận; không hài lòng

憾 憾 憾 憾 憾 憾 憾 憾 憾 憾 憾 憾 憾
憾 憾 憾 憾 憾 憾

懈

xiè | **GIẢI** | lười biếng; buông lỏng

懈 懈 懈 懈 懈 懈 懈 懈 懈 懈 懈 懈
懈 懈 懈 懈 懈 懈

懊

ào | **ÁO** | hối hận

懊 懊 懊 懊 懊 懊 懊 懊 懊 懊 懊 懊
懊 懊 懊 懊 懊 懊

擂

léi | **LÔI** | đấm; võ đài

擂 擂 擂 擂 擂 擂 擂 擂 擂 擂 擂 擂
擂 擂 擂 擂 擂 擂

擅

shàn | **THIỆN** | độc tài; thiên về; tự ý

擅 擅 擅 擅 擅 擅 擅 擅 擅 擅 擅 擅

擅 擅 擅 擅 擅 擅

澤

zé | **TRẠCH** | nơi tụ nước; ân huệ; dấu vết; màu sắc

澤 澤 澤 澤 澤 澤 澤 澤 澤 澤 澤 澤 澤

澤 澤 澤 澤 澤 澤

濁

zhuó | **TRỌC** | vẩn đục; âm trầm; hỗn loạn

濁 濁 濁 濁 濁 濁 濁 濁 濁 濁 濁 濁 濁

濁 濁 濁 濁 濁 濁

盧

lú | **LÔ, LƯ** | màu đen; họ Lư

盧 盧 盧 盧 盧 盧 盧 盧 盧 盧 盧 盧 盧

盧 盧 盧 盧 盧 盧

mán | **MẠN** | giấu diếm, dối lừa

瞞

瞞 瞞 瞞 瞞 瞞 瞞 瞞 瞞 瞞 瞞 瞞 瞞 瞞

瞞 瞞 瞞 瞞 瞞 瞞

zhuān | **CHUYÊN** | cục gạch; vật hình gạch

磚

磚 磚 磚 磚 磚 磚 磚 磚 磚 磚 磚 磚 磚

磚 磚 磚 磚 磚 磚

yù | **NGỰ** | phòng ngự, chống lại (rét)

禦

禦 禦 禦 禦 禦 禦 禦 禦 禦

禦 禦 禦 禦 禦 禦

qiǔ | **KHỰU** | lương khô; ngại ngùng, khó xử

糗

糗 糗 糗 糗 糗 糗 糗 糗 糗 糗 糗 糗 糗

糗 糗 糗 糗 糗 糗

縛

fù | HỌC | trói buộc

縛 縛 縛 縛 縛 縛 縛 縛 縛 縛 縛 縛

縛 縛 縛 縛 縛 縛

膨

péng | BÀNH | phình to, bành trướng

膨 膨 膨 膨 膨 膨 膨 膨 膨 膨 膨 膨 膨

膨 膨 膨 膨 膨 膨

艘

sōu | SƯU | tàu thuyền, lượng từ chiếc, con (thuyền)

艘 艘 艘 艘 艘 艘 艘 艘 艘 艘 艘 艘

艘 艘 艘 艘 艘 艘

艙

cāng | THƯƠNG | khoang, buồng (thuyền, máy bay)

艙 艙 艙 艙 艙 艙 艙 艙 艙 艙 艙 艙

艙 艙 艙 艙 艙 艙

dàng | **ĐÃNG** | lắc lư, lay động, phóng túng, quét sạch, rộng lớn

蕩

蕩 蕩 蕩 蕩 蕩 蕩 蕩 蕩 蕩 蕩 蕩 蕩 蕩

蕩 蕩 蕩 蕩 蕩 蕩

héng | **HÀNH, HOÀNH** | cái cân, so đo cân nhắc

衡

衡 衡 衡 衡 衡 衡 衡 衡 衡 衡 衡 衡 衡

衡 衡 衡 衡 衡 衡

fěng | **PHÚNG** | châm biếm, mỉa mai

諷

諷 諷 諷 諷 諷 諷 諷 諷 諷 諷 諷 諷 諷

諷 諷 諷 諷 諷 諷

nuò | **NẶC** | cho phép, lời hứa, âm thanh biểu thị đồng ý (dạ, vâng)

諾

諾 諾 諾 諾 諾 諾 諾 諾 諾 諾 諾 諾 諾

諾 諾 諾 諾 諾 諾

豫

yù | **DỰ** | vui vẻ, do dự, tên viết tắt của tỉnh Hà Nam

豫 豫 豫 豫 豫 豫 豫 豫 豫 豫 豫 豫 豫
豫 豫 豫 豫 豫 豫

賴

lài | **LẠI** | dựa vào; ì ra, không muốn dời đi; chối bỏ, đổ trách nhiệm, họ Lại

賴 賴 賴 賴 賴 賴 賴 賴 賴 賴 賴 賴 賴
賴 賴 賴 賴 賴 賴

踴

yǒng | **DÕNG** | nhảy, nhiệt tình

踴 踴 踴 踴 踴 踴 踴 踴 踴 踴 踴 踴 踴
踴 踴 踴 踴 踴 踴

輯

jí | **TẬP** | biên tập, tập (lượng từ)

輯 輯 輯 輯 輯 輯 輯 輯 輯 輯 輯 輯 輯
輯 輯 輯 輯 輯 輯

jǐng | **CẢNH** | cái cổ, cổ (đồ vật), chỉ trở ngại trong công việc

頸

頸 頸 頸 頸 頸 頸 頸 頸 頸 頸 頸 頸 頸

頸 頸 頸 頸 頸 頸

pín | **TẦN** | liên tiếp, nhiều lần; viết tắt của tần suất

頻

頻 頻 頻 頻 頻 頻 頻 頻 頻 頻 頻 頻 頻

頻 頻 頻 頻 頻 頻

hún | **HỒN** | hoành thánh hay vằn thắn

餛

餛 餛 餛 餛 餛 餛 餛 餛 餛 餛 餛 餛 餛

餛 餛 餛 餛 餛 餛

xiàn | **HẠM** | nhân, ruột (bánh, bột, mỳ)

餡

餡 餡 餡 餡 餡 餡 餡 餡 餡 餡 餡 餡 餡

餡 餡 餡 餡 餡 餡

龜

guī | **QUY** | con rùa | **jūn** | **QUÂN** | da nứt nẻ do trời lạnh

龜 龜 龜 龜 龜 龜 龜 龜 龜 龜

龜 龜 龜 龜 龜 龜

償

cháng | **THƯỜNG** | trả lại, thực hiện, bù đắp

償 償 償 償 償 償 償 償 償

償 償 償 償 償 償

儲

chù | **TRỮ** | tích trữ; thái tử hoặc người sẽ kế vị vua

儲 儲 儲 儲 儲 儲 儲 儲 儲

儲 儲 儲 儲 儲 儲

尷

gān | **GIÁM** | khó xử, lúng túng, gượng gạo

尷 尷 尷 尷 尷 尷 尷 尷 尷

尷 尷 尷 尷 尷 尷

嶼

yǔ　DỮ　đảo nhỏ

懇

kěn　KHẨN　chân thành, thành khẩn; thỉnh cầu

擬

nǐ　NGHĨ　dự tính, soạn thảo, bắt chước

擱

gē　CÁC　đặt, để; gác lại, nán lại

濫

làn | **LÃM** | tràn ngập (nước); quá độ, vượt mức

濫 濫 濫 濫 濫 濫 濫 濫 濫

濫 濫 濫 濫 濫 濫

燥

zào | **TÁO** | khô, hanh

燥 燥 燥 燥 燥 燥 燥 燥 燥

燥 燥 燥 燥 燥 燥

sào | **TÁO** | thịt vụn, thịt băm

燦

càn | **XÁN** | xán lạn, chói mắt

燦 燦 燦 燦 燦 燦 燦 燦 燦

燦 燦 燦 燦 燦 燦

燭

zhú | **CHÚC** | đèn cầy, chiếu sáng, tra rõ

燭 燭 燭 燭 燭 燭 燭 燭 燭

燭 燭 燭 燭 燭 燭

ái | **NHAM** | ung thư

癌

dàng | **ĐÃNG** | lay động, đong đưa; dạo chơi

盪

chán | **THIỀN** | Thiền; thuộc Phật giáo (thiền pháp, giáo lý thiền,...)

禪

shàn | **THIỆN** | nhường ngôi hay truyền ngôi (vua)

cāo | **THAO** | thô ráp, gạo thô

糙

艱

jiān | GIAN | khó khăn, gian khổ

艱艱艱艱艱艱艱艱艱

艱 艱 艱 艱 艱 艱

薑

jiāng | KHƯƠNG | cây gừng

薑薑薑薑薑薑薑薑薑薑

薑 薑 薑 薑 薑 薑

薯

shǔ | THỰ | khoai

薯薯薯薯薯薯薯薯薯薯薯薯薯

薯 薯 薯 薯 薯 薯

謠

yáo | DAO | ca dao, dân ca; tin vịt, tin đồn

謠謠謠謠謠謠謠謠謠

謠 謠 謠 謠 謠 謠

趨 qū XU đi nhanh, xu hướng

趨 趨 趨 趨 趨 趨 趨 趨 趨

趨 趨 趨 趨 趨 趨

蹈 dǎo ĐẠO giẫm, đạp; nhảy múa; tuân theo, làm theo

蹈 蹈 蹈 蹈 蹈 蹈 蹈 蹈 蹈

蹈 蹈 蹈 蹈 蹈 蹈

邁 mài MẠI sải bước, cất bước; hào phóng; già nua, già yếu

邁 邁 邁 邁 邁 邁 邁 邁 邁 邁 邁 邁 邁

邁 邁 邁 邁 邁 邁

鍵 jiàn KIỆN phím (đàn, máy tính); phần quan trọng, mấu chốt

鍵 鍵 鍵 鍵 鍵 鍵 鍵 鍵 鍵 鍵 鍵 鍵 鍵

鍵 鍵 鍵 鍵 鍵 鍵

闊 kuò KHOÁT mênh mông, bao la; giàu có; hào phóng, cởi mở

闊 闊 闊 闊 闊 闊 闊 闊 闊

闊 闊 闊 闊 闊 闊

隱 yǐn ẨN ẩn, không hiện rõ; giấu giếm, che đậy; tiềm ẩn; bí ẩn

隱 隱 隱 隱 隱 隱 隱 隱 隱 隱 隱

隱 隱 隱 隱 隱 隱

隸 lì LỆ nô lệ, thể chữ Lệ, lệ thuộc

隸 隸 隸 隸 隸 隸 隸 隸 隸

隸 隸 隸 隸 隸 隸

霜 shuāng SƯƠNG sương, phấn trắng, màu trắng xám

霜 霜 霜 霜 霜 霜 霜 霜 霜

霜 霜 霜 霜 霜 霜

jū | **CÚC** | quả cầu; cong, cúi, khom người; nuôi dưỡng, dưỡng dục

鞠

鞠 鞠 鞠 鞠 鞠 鞠 鞠 鞠 鞠

鞠 鞠 鞠 鞠 鞠 鞠

hán | **HÀN** | viết tắt của Đại Hàn dân quốc, họ Hàn

韓

韓 韓 韓 韓 韓 韓 韓 韓 韓

韓 韓 韓 韓 韓 韓

nián | **NIÊM** | dính, keo dính; dính, dán vào; vướng víu

黏

黏 黏 黏 黏 黏 黏 黏 黏 黏

黏 黏 黏 黏 黏 黏

xiàng | **HƯỚNG** | hướng, phía; hướng dẫn, dẫn dắt

嚮

嚮 嚮 嚮 嚮 嚮 嚮 嚮 嚮 嚮

嚮 嚮 嚮 嚮 嚮 嚮

嬸

| shěn | THẨM | thím (vợ của chú), gọi người phụ nữ đã có chồng |

嬸 嬸 嬸 嬸 嬸 嬸 嬸 嬸 嬸 嬸

嬸 嬸 嬸 嬸 嬸 嬸

檬

| méng | MÔNG | cây chanh |

檬 檬 檬 檬 檬 檬 檬 檬 檬 檬 檬

檬 檬 檬 檬 檬 檬

檸

| níng | NINH | cây chanh |

檸 檸 檸 檸 檸 檸 檸 檸 檸 檸

檸 檸 檸 檸 檸 檸

濾

| lǜ | LỰ | lọc (bột, nước...) |

濾 濾 濾 濾 濾 濾 濾 濾 濾 濾

濾 濾 濾 濾 濾 濾

瀑 | pù | **BỘC** | thác nước

瀑瀑瀑瀑瀑瀑瀑瀑瀑瀑

瀑 瀑 瀑 瀑 瀑 瀑

蟬 | chán | **THIỀN** | con ve sầu

蟬蟬蟬蟬蟬蟬蟬蟬蟬蟬

蟬 蟬 蟬 蟬 蟬 蟬

覆 | fù | **PHÚC** | che đậy; lật ngược; hủy diệt, tiêu diệt; trả lại; lại, lần nữa

覆覆覆覆覆覆覆覆覆覆

覆 覆 覆 覆 覆 覆

蹤 | zōng | **TUNG** | tung tích

蹤蹤蹤蹤蹤蹤蹤蹤蹤蹤

蹤 蹤 蹤 蹤 蹤 蹤

踪

zōng | TUNG | tung tích, chữ dị thể của 「踪」

踪 踪 踪 踪 踪 踪 踪 踪 踪 踪 踪 踪 踪

踪 踪 踪 踪 踪 踪

雛

chú | SÔ, SỒ | mới sinh; con non, nhỏ

雛 雛 雛 雛 雛 雛 雛 雛 雛 雛

雛 雛 雛 雛 雛 雛

攀

pān | PHÁN | leo trèo; dựa vào; hát, ngắt, bẻ (hoa); liên lụy, dính líu

攀 攀 攀 攀 攀 攀 攀 攀 攀 攀

攀 攀 攀 攀 攀 攀

曝

pù | BẠO. BỘC | phơi nắng

曝 曝 曝 曝 曝 曝 曝 曝 曝 曝

曝 曝 曝 曝 曝 曝

ài | **NGẠI** | cản trở, vướng víu, gây trở ngại

礙

jiǎo | **CHƯỚC, KIỂU** | giao nộp, đóng phí

繳

là | **LẠP** | tháng mười hai, lạp (xưởng)

臘

pǔ | **PHỔ** | ghi chép, sách (gia phả, dạy học, quy tắc,...); khúc nhạc; phô trương

譜

dūn | **ĐÔN** | ngồi xổm, ngồi chồm hỗm; ở không

蹲 蹲 蹲 蹲 蹲 蹲 蹲 蹲 蹲 蹲
蹲 蹲 蹲 蹲 蹲 蹲

jiào | **KIỆU** | cái kiệu

轎 轎 轎 轎 轎 轎 轎 轎 轎 轎
轎 轎 轎 轎 轎 轎

wù | **VỤ** | sương mù

霧 霧 霧 霧 霧 霧 霧 霧 霧 霧
霧 霧 霧 霧 霧 霧

yùn | **VẬN, VẦN** | vần; âm thanh dễ chịu; thần thái; thú vị, phong nhã

韻 韻 韻 韻 韻 韻 韻 韻 韻 韻
韻 韻 韻 韻 韻 韻

顛 diān | ĐIÊN | đỉnh đầu; rung chuyển, lắc lư; rót xuống, sụp đổ; lật ngược

顛 顛 顛 顛 顛 顛 顛 顛 顛 顛
顛 顛 顛 顛 顛 顛

鵲 què | THƯỚC | chim khách

鵲 鵲 鵲 鵲 鵲 鵲 鵲 鵲 鵲 鵲
鵲 鵲 鵲 鵲 鵲 鵲

龐 páng | BÀNG | to lớn; khuôn mặt, diện mạo

龐 龐 龐 龐 龐 龐 龐 龐 龐 龐
龐 龐 龐 龐 龐 龐

懸 xuán | HUYỀN | treo; treo cao; chưa có manh mối; cách xa

懸 懸 懸 懸 懸 懸 懸 懸 懸 懸 懸
懸 懸 懸 懸 懸 懸

攔

lán | **LAN** | ngăn chặn, ngăn cản; đối mặt với

攔 攔 攔 攔 攔 攔 攔 攔 攔 攔 攔

攔 攔 攔 攔 攔 攔

獻

xiàn | **HIẾN** | hiến dâng, hiến tặng; biểu diễn

獻 獻 獻 獻 獻 獻 獻 獻 獻 獻 獻

獻 獻 獻 獻 獻 獻

癢

yǎng | **DƯƠNG** | ngứa

癢 癢 癢 癢 癢 癢 癢 癢 癢 癢 癢

癢 癢 癢 癢 癢 癢

籍

jí | **TỊCH** | sách; sổ sách cho điều tra (hộ tịch,...); quê quán; quốc tịch

籍 籍 籍 籍 籍 籍 籍 籍 籍 籍 籍

籍 籍 籍 籍 籍 籍

耀 yào | DIỆU | chói lọi, chiếu sáng; khoe khoang; vinh dự, vinh hiển

耀 耀 耀 耀 耀 耀 耀 耀 耀 耀 耀

耀 耀 耀 耀 耀 耀

蘇 sū | TÔ | dây tua trang sức, gọi tắt Giang Tô, cây tía tô, họ Tô

蘇 蘇 蘇 蘇 蘇 蘇 蘇 蘇 蘇 蘇 蘇

蘇 蘇 蘇 蘇 蘇 蘇

譬 pì | THÍ | thí dụ, ví dụ

譬 譬 譬 譬 譬 譬 譬 譬 譬 譬 譬

譬 譬 譬 譬 譬 譬

躁 zào | TÁO | nóng nảy, vội vàng

躁 躁 躁 躁 躁 躁 躁 躁 躁 躁 躁

躁 躁 躁 躁 躁 躁

ráo　**NHIÊU**　tha thứ; giàu có, phong phú

饒

饒 饒 饒 饒 饒 饒 饒 饒 饒 饒 饒

饒 饒 饒 饒 饒 饒

téng　**ĐẰNG**　chạy nhảy, rong đuổi; dâng lên; dành ra

騰

騰 騰 騰 騰 騰 騰 騰 騰 騰 騰 騰

騰 騰 騰 騰 騰 騰

sāo　**TAO**　quấy rầy, quấy nhiễu; lo buồn, bực tức

騷

騷 騷 騷 騷 騷 騷 騷 騷 騷 騷

騷 騷 騷 騷 騷 騷

jù　**CỤ**　sợ hãi

懼

懼 懼 懼 懼 懼 懼 懼 懼 懼 懼 懼

懼 懼 懼 懼 懼 懼

攝

shè | **NHIẾP** | chụp lấy, thu lấy, thu hút; quản lí, cai quản; thay quyền

攝 攝 攝 攝 攝 攝 攝 攝 攝 攝 攝

攝 攝 攝 攝 攝 攝

欄

lán | **LAN** | chuồng (gia súc); lan can; ô, cột, mục, phần, bảng (quảng cáo...)

欄 欄 欄 欄 欄 欄 欄 欄 欄 欄 欄

欄 欄 欄 欄 欄 欄

灌

guàn | **QUÁN** | đổ vào, tưới nước, thu âm, bụi cây

灌 灌 灌 灌 灌 灌 灌 灌 灌 灌 灌

灌 灌 灌 灌 灌 灌

犧

xī | **HY** | hy sinh

犧 犧 犧 犧 犧 犧 犧 犧 犧 犧 犧

犧 犧 犧 犧 犧 犧

蠟

là | **LẠP** | sáp, nến, bút sáp, màu vàng nhạt

蠟 蠟 蠟 蠟 蠟 蠟 蠟 蠟 蠟 蠟 蠟

蠟 蠟 蠟 蠟 蠟 蠟

蠢

chǔn | **XUẨN** | ngọ nguậy, nhúc nhích (sâu bọ); ngu ngốc, ngu xuẩn, khờ dại

蠢 蠢 蠢 蠢 蠢 蠢 蠢 蠢 蠢 蠢 蠢

蠢 蠢 蠢 蠢 蠢 蠢

譽

yù | **DỰ** | danh dự, tán thưởng

譽 譽 譽 譽 譽 譽 譽 譽 譽 譽 譽

譽 譽 譽 譽 譽 譽

躍

yuè | **DIỆU** | nhảy, vọt

躍 躍 躍 躍 躍 躍 躍 躍 躍 躍 躍

躍 躍 躍 躍 躍 躍

轟 hōng | OANH | ầm ầm, công kích, xua đuổi

轟 轟 轟 轟 轟 轟 轟 轟 轟 轟 轟

轟 轟 轟 轟 轟 轟

辯 biàn | BIỆN | tranh luận, biện luận, biện hộ; người hùng biện

辯 辯 辯 辯 辯 辯 辯 辯 辯 辯 辯

辯 辯 辯 辯 辯 辯

驅 qū | KHU | thúc ngựa; đuổi, lùa (súc vật); xua đuổi; lái; chạy

驅 驅 驅 驅 驅 驅 驅 驅 驅 驅 驅

驅 驅 驅 驅 驅 驅

囉 luō | LẠC | lải nhải, nói nhiều; phiền toái

囉 囉 囉 囉 囉 囉 囉 囉 囉 囉 囉 囉

囉 囉 囉 囉 囉 囉

灑

să | **SÁI** | tưới, rưới, rắc (nước), rơi (lệ); đổ nước

灑 灑 灑 灑 灑 灑 灑 灑 灑 灑 灑 灑

灑 灑 灑 灑 灑 灑

疊

dié | **ĐIỆP** | chồng chất; gấp, xếp; trùng nhau; trùng điệp; xấp (lượng từ)

疊 疊 疊 疊 疊 疊 疊 疊 疊 疊 疊 疊

疊 疊 疊 疊 疊 疊

聾

lóng | **LUNG** | điếc tai

聾 聾 聾 聾 聾 聾 聾 聾 聾 聾 聾 聾

聾 聾 聾 聾 聾 聾

臟

zàng | **TANG** | nội tạng

臟 臟 臟 臟 臟 臟 臟 臟 臟 臟 臟 臟

臟 臟 臟 臟 臟 臟

襲
xí | **TẬP** | làm như cũ; kế thừa, noi theo; tập kích; đến với, đập vào

顫
chàn | **CHIÊN** | run, run rẩy; rung lắc, rung chuyển

攪
jiǎo | **GIẢO** | làm rối lên; trộn, khuấy; lẫn vào nhau

竊
qiè | **THIẾT** | ăn trộm; thầm, lén lút

蘿　luó　LA　dây tơ hồng, củ cải

蘿 蘿 蘿 蘿 蘿 蘿 蘿 蘿 蘿 蘿 蘿 蘿 蘿

蘿 蘿 蘿 蘿 蘿 蘿

釀　niàng　NHƯỠNG　ủ, ngâm; ấp ủ; gây ra, gây nên; rượu

釀 釀 釀 釀 釀 釀 釀 釀 釀 釀 釀 釀 釀

釀 釀 釀 釀 釀 釀

籬　lí　LI　cái rổ

籬 籬 籬 籬 籬 籬 籬 籬 籬 籬 籬 籬 籬

籬 籬 籬 籬 籬 籬

蠻　mán　MAN　tộc Man; ngang ngược, hung hãn

蠻 蠻 蠻 蠻 蠻 蠻 蠻 蠻 蠻 蠻 蠻 蠻 蠻

蠻 蠻 蠻 蠻 蠻 蠻

豔

yàn | DIỄM | tươi đẹp, xinh đẹp; liên quan tình yêu; ngưỡng mộ

豔 豔 豔 豔 豔 豔 豔 豔 豔 豔 豔 豔 豔

豔 豔 豔 豔 豔 豔

艷

yàn | DIỄM | tươi đẹp, xinh đẹp; ngưỡng mộ; chữ dị thể của 「豔」

艷 艷 艷 艷 艷 艷 艷 艷 艷 艷 艷 艷 艷

艷 艷 艷 艷 艷 艷

鬱

yù | UẤT, ÚC | tích tụ, tích chứa; u sầu, buồn bã; tươi tốt, sum suê

鬱 鬱 鬱 鬱 鬱 鬱 鬱 鬱 鬱 鬱 鬱 鬱 鬱

鬱 鬱 鬱 鬱 鬱 鬱

LifeStyle070

華語文書寫能力習字本：中越語版精熟級 6
（依國教院三等七級分類，含越語釋意及筆順練習）

作者	療癒人心悅讀社
越文翻譯	鄧依琪、阮氏紅絨
越文校對	陳氏艷眉
美術設計	許維玲
編輯	劉曉甄
企畫統籌	李橘
總編輯	莫少閒
出版者	朱雀文化事業有限公司
地址	台北市基隆路二段 13-1 號 3 樓
電話	02-2345-3868
傳真	02-2345-3828
劃撥帳號	19234566 朱雀文化事業有限公司
e-mail	redbook@hibox.biz
網址	http://redbook.com.tw
總經銷	大和書報圖書股份有限公司02-8990-2588
ISBN	978-626-7064-24-5
初版一刷	2022.08
定價	199 元
出版登記	北市業字第1403號

國家圖書館出版品預行編目

華語文書寫能力習字本：中越語版
精熟級6，癒人心悅讀社 著；--初
版--臺北市：朱雀文化，2022.08
面；公分--（Lifestyle；70）
ISBN 978-626-7064-24-5（平裝）
1.習字範本

943.9　　　　　　　111013303

About 買書：
●實體書店：北中南各書店及誠品、 金石堂、 何嘉仁等連鎖書店均有販售。 建議直接以書名或作者名， 請書
店店員幫忙尋找書籍及訂購。 如果書店已售完， 請撥本公司電話02-2345-3868。
●●網路購書：至朱雀文化網站購書可享85折起優惠， 博客來、 讀冊、 PCHOME、 MOMO、 誠品、 金
石堂等網路平台亦均有販售。
●●●郵局劃撥：請至郵局窗口辦理（戶名：朱雀文化事業有限公司， 帳號19234566）， 掛號寄書不加郵
資， 4本以下無折扣， 5～9本95折， 10本以上9折優惠。